婚禮主題曲 PIANO 30選

Wedding

朱怡潔 編著

CONTENTS

【使用說明】

舊約聖經第一卷書《創世紀》中,提到上帝造了男人亞當之後,有感而發:那人獨居不好,我要為他造一個配偶幫助他。於是,上帝取出一根男人的肋骨為基架,塑造了女人夏娃。從此,世間有了男女,也有了婚姻。

婚姻,是人生的大事。找到一位真心相愛的對象,舉行一場完美的婚禮,也是許多少男少女心目中的旖旎夢想。婚禮,少不了音樂的陪襯。每個人都有偏好的樂風,也有最適合自己的婚禮音樂。但要備辦一場婚禮,待處理的雜事實在太多。若不想為了該挑那些歌傷透腦筋,本書提供了絕佳的指引。

若你是一名樂手,有機會替朋友或客戶的婚禮擔任伴奏,本書更是必備的錦囊。從迎賓序樂、新人進場、交換誓詞與揭紗、謝親恩到新郎新娘退場等環節,都選錄了貼切的配樂,針對場合作出使用建議,並與大家分享歌曲背後精采的故事。

除了眾所周知的古典名曲,本書也選錄不少偶像劇、電影的經典主題音樂。聽見動人的旋律響起,腦海往往便會浮現當時搭配音樂呈現的、浪漫唯美的畫面,增添婚禮的感動。

「民國第一才子」錢鍾書在他最富盛名的著作《圍城》中，如此描述婚姻：「婚姻是一座圍城，沒有結婚的人，拚命想擠進去，結了婚的人卻拚命想向外爬。」

有人說，被愛沖昏頭的人才會結婚。在中國古代，婚禮還真的稱為「昏禮」！但可不是新人愛得發昏，畢竟當時通婚多基於媒妁之言、父母之命，而是婚禮多半在黃昏時分舉行。

不過，以中國婚禮程序之繁瑣，辦一場婚禮，得備齊「三書」（聘書、禮書、迎親書）和「六禮」（納采、問名、納吉、納徵、請期、親迎），的確是令人忙昏。《禮記》有云：「昏禮者，將合二姓之好，上以事宗廟，而下以繼後世也，故君子重之。」可見婚姻是人生多重要的大事！

乍看錢鍾書字句，還以為他婚姻不美滿，才如此感嘆。事實上，他對真實生活中的妻子楊絳鍾愛萬分，倘若有來世，兩人也是非卿不娶、非君不嫁。

時至今日，婚禮規矩遠比古時候精簡許多，也允許新人注入更多創意。但無論是莊嚴的教堂婚禮，或是熱鬧的婚宴會場，等待新人出場時，都需要應景的婚禮音樂，烘托歡喜浪漫的氛圍。

本書第一部分，精選三首旋律動聽、歌詞也饒富意境的歌曲，可用於婚禮開始前，營造賓客對新人、新人對未來滿滿的期待。

Comme au premier jour
只如初見

人生若只如初見，何事秋風悲畫扇？

等閒變卻故人心，卻道故人心易變。

驪山語罷清宵半，淚雨零鈴終不怨。

何如薄倖錦衣郎，比翼連枝當日願！

清代詞人納蘭性德的名句「人生若只如初見」，道出初相識的悸動，總是令人眷念。人生若只如初見，世間便省卻許多「因了解而分手」的遺憾了吧？

懂得初見的情懷，加拿大鋼琴家安德烈‧甘農（Andrea Gagnon）譜出了〈Comme au premier jour〉，翻成英文是〈Like the First Day〉，正呼應東方詞人筆下的「只如初見」。

〈Comme au premier jour〉結構簡單，沒有繁複的技巧或和弦變化，僅以清新甜美的曲調，溫柔地走進聽者心中，充分體現安德烈‧甘農一貫的創作原則—平凡中現神奇。

原曲運用弦樂增加飽滿度，本書提供的鋼琴獨奏版本，和弦行進上稍加潤色，比原曲的鋼琴部分更豐富，讓重複出現的動機不顯單調。此曲意境頗適合作為回顧新人相識、相戀過程時的背景音樂，提醒情侶在步入禮堂、成為家人後，切莫遺忘起初的悸動，努力留存一見鍾情的美好。

1936年出生於加拿大魁北克省的安德烈‧甘農，四歲學琴，六歲展露出作曲天分。留學巴黎期間，結識不少法國電影界人士，開啟他為電影、電視配樂的職人生涯。1975年出版的Neiges專輯，全球銷售量超過70萬張，以全加拿大最暢銷專輯之姿，獲得朱諾獎（Juno Award）殊榮。創作、演奏雙棲的傲人成就，為他贏得加拿大勳章（Order of Canada），更受美國雷根總統之邀，前往白宮演出。

生長在天寬地闊的加拿大，浸淫於講求浪漫的法語文化，安德烈‧甘農的音樂風格揉合英倫的優雅與法式的唯美，輔以紮實的古典和聲基礎，為新世紀樂派中少見細緻與厚實兼具的佼佼者，使得同樣追求細膩的日本製片商，也對安德烈‧甘農的才華大為傾倒，邀他操刀

日劇配樂。中井貴一、田中美佐子主演的偶像劇《35歲，陷入熱戀》，木梨憲武、財前直見主演的《甜蜜的婚姻》，以及二宮和也、長澤雅美主演的《溫柔時光》，主題音樂皆出自安德烈‧甘農的手筆；其中平原綾香為《溫柔時光》演唱的主題曲〈明日〉，更擄獲了廣大觀眾和聽眾的心。

 三吋日光

〈三吋日光〉收錄在梁靜茹2007年《崇拜》專輯，由陳沒作詞、方文良作曲。略帶東方小調風味的旋律悠揚沁脾，取材自生活、從平凡中找出幸福的歌詞，更是極適合用於婚禮：

> 希望我愛的人健康個性很善良
> 大大手掌能包容我小小的倔強…
> 還想每天用咖啡香不讓你賴床
> 周末傍晚踩著單車逛黃昏市場…

為〈三吋日光〉操刀作詞的陳沒老師，本名陳勇志，是華語流行樂壇頗具分量的資深作詞家兼製作人，不僅有深厚的文學素養，也會針對藝人特色，量身打造最適合他們的歌詞，代表作包括任賢齊〈傷心太平洋〉、劉若英〈我等你〉、黃品源〈淚光閃閃〉、品冠〈那些女孩教我的事〉、梁靜茹〈崇拜〉，每一首都娓娓訴說著扣人心弦的故事。

寫過〈上弦月〉、〈孤單北半球〉、〈手放開〉的作曲人方文良，用一貫甜美細膩的手法，勾勒出〈三吋日光〉宛如日本動畫主題曲的婉轉聲線，令人百聽不厭。

Everything
你是一切

　　〈Everything〉是2000年富士電視台偶像劇《大和拜金女》的主題曲，松本俊明作曲，MISIA作詞兼演唱，是MISIA出道迄今，唯一銷量逾百萬、成績最耀眼的單曲。

　　《大和拜金女》描述一心想嫁有錢人的空姐櫻子（松嶋菜菜子飾），與曾為追求理想遭到女友拋棄因而恐懼戀愛的數學家歐介（堤真一飾），歷經無數爭吵摩擦之後發現「只要能擁有彼此，過往的傷痛、不實的幻夢，都不再重要！」歌詞意境用於婚禮十分貼切，翻譯如下：

すれ違う時の中で　あなたとめぐり逢えた	今生的時空中　偶然與你邂逅
不思議ね　願った奇跡が	不可思議　期盼的奇蹟
こんなにも側にあるなんて	竟然真的實現
逢いたい想いのまま　逢えない時間だけが	好想見你　時間卻在分離中流逝
過ぎてく扉　すり抜けて	走進過去的門扉
また思い出して　あの人と笑い合う　あなたを	腦海中盡是你和她的笑容
愛しき人よ　悲しませないで　泣き疲れて	愛人啊　別再令我傷悲
眠る夜もあるから	無數個夜晚　我含淚入眠
過去を見ないで　見つめて　私だけ	不願再回首過去　只想見你
You're everything. You're everything	你是一切　你是一切
あなたが想うより強く	我比想像中更愛你
やさしい嘘ならいらない　欲しいのはあなた	不需要溫柔謊言 只求陪在你身邊
どれくらいの時間を　永遠と呼べるだろう	多長的時間　才叫永遠
果てしなく　遠い未來なら　あなたと行きたい	若未來永無止境　我只願與你同行
あなたと覗いてみたい　その日を	和你攜手窺探歲歲年年
愛しき人よ　抱きしめていて	愛人啊　緊抱住我
いつものように　やさしい時の中で	永遠沉浸在這溫柔片刻
この手握って　見つめて　今だけを	十指緊扣　珍惜相聚的當下
You're everything. You're everything	你是一切　你是一切
あなたと離れてる場所でも	即使是你離去的心碎場景
會えばきっと許してしまう　どんな夜でも	我也期待在這樣的夜晚與你相聚
You're everything. You're everything	你是一切　你是一切
あなたの夢見るほど強く	想見你的感覺如此強烈
愛せる力を勇氣に　今かえていこう	只好讓愛和勇氣伴我同行
You're everything. You're everything	你是一切　你是一切
あなたと離れてる場所でも	即使是你離去的心碎場景
會えばいつも消え去って行く　胸の痛みも	與你短暫相會　都能撫平我胸中痛楚
You're everything. You're everything	你是一切　你是一切
あなたが想うより強く	想你的感覺越來越強烈
やさしい嘘ならいらない　欲しいのはあなた	不需要溫柔謊言 只求陪在你身邊

Comme au premier jour

－只如初見－

曲：安德烈・甘農（André Gagnon）
OP：LES EDITIONS PLUIE

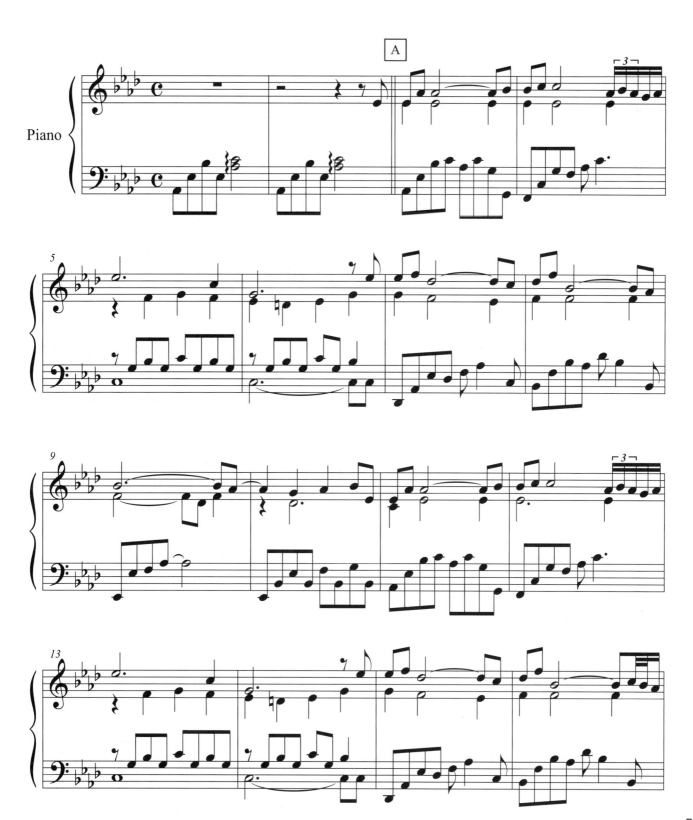

三吋日光

詞：方文良、陳沒　曲：方文良　唱：梁靜茹

OP：Sony Music Publishing (Pte) Ltd. Taiwan Branch

相信音樂國際股份有限公司

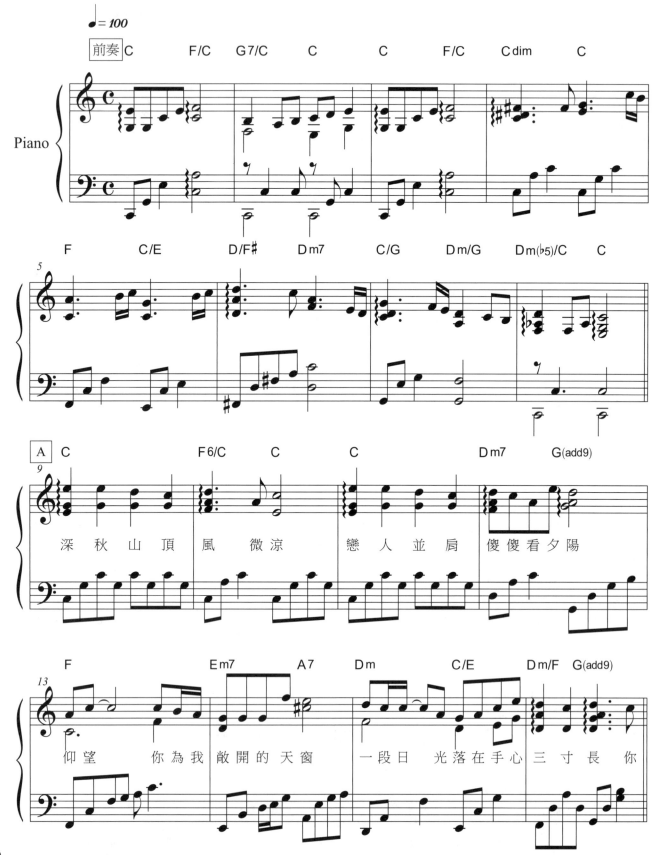

深秋 山頂 風 微涼　戀人 並肩 傻傻看夕陽

仰望　你為我 敞開的 天窗　一段日　光落在手心 三寸長 你

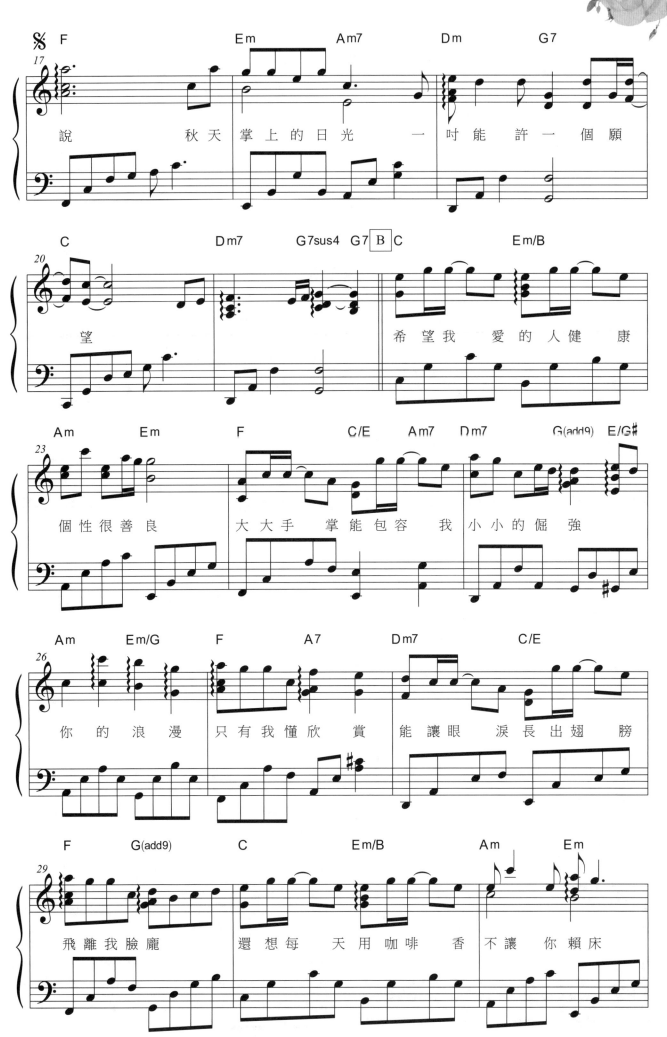

13

Everything

-你是一切-

詞：Misia　曲：松本俊明　唱：Misia

OP：Fujipacific Music Inc. / Rhythmedia Music Inc.

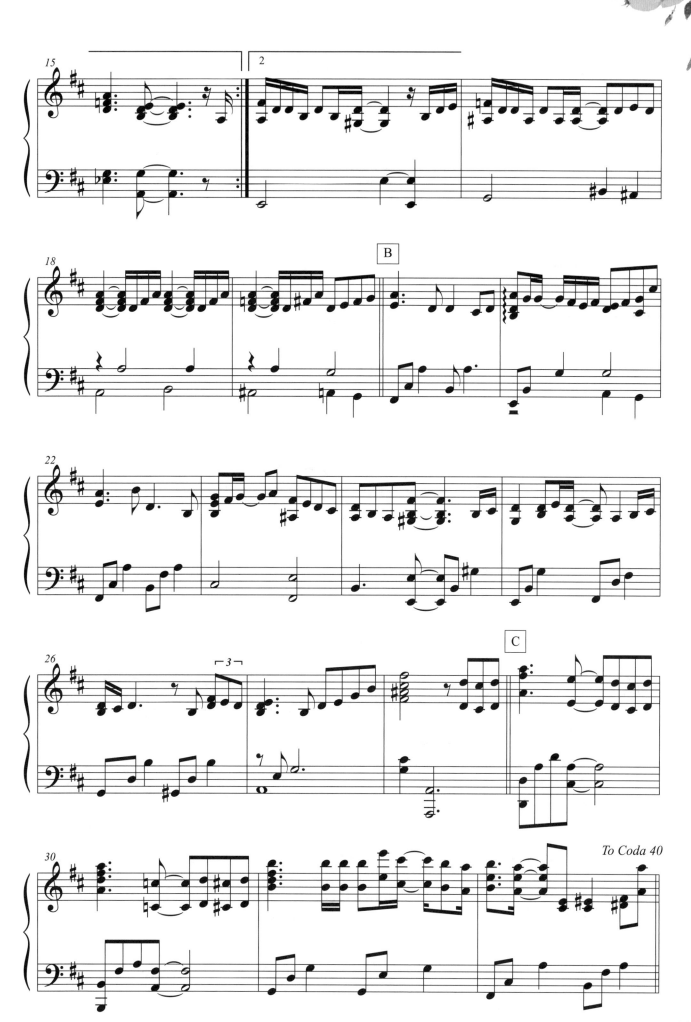

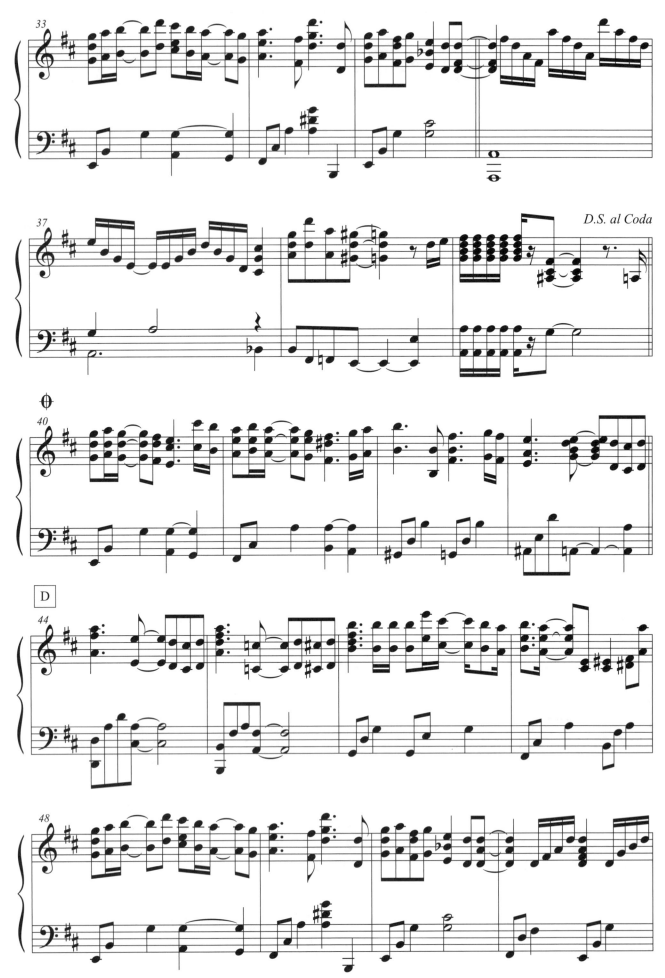

D.S. al Coda

16

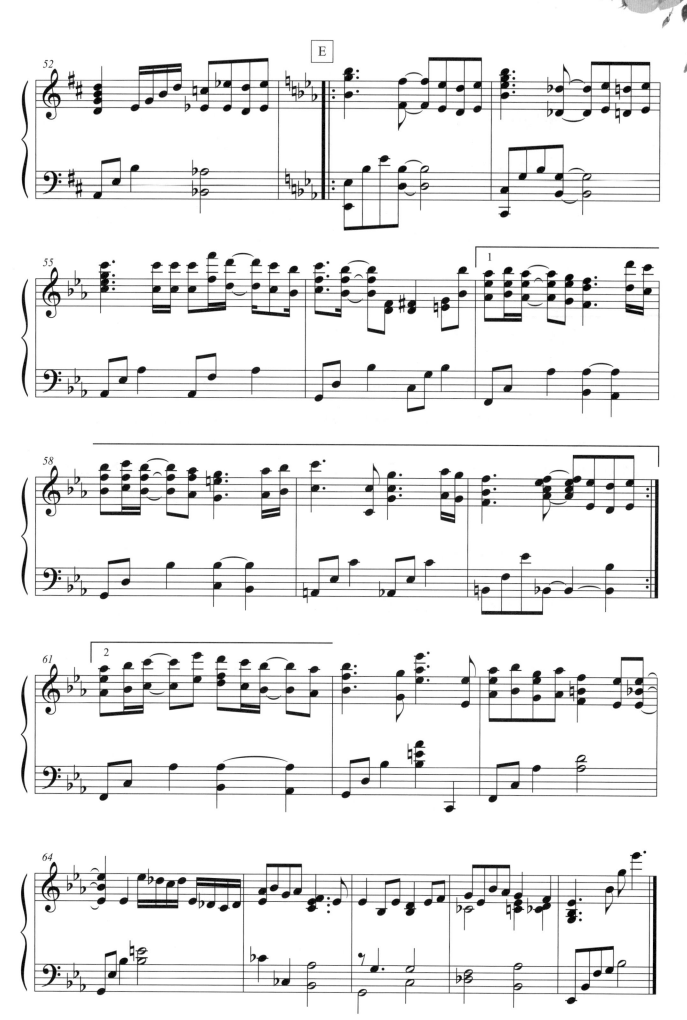

伴郎、伴娘、花童進場
Part 2

婚禮上，除了新郎、新娘，另一個光鮮亮麗、引人矚目的焦點，莫過於伴郎、伴娘以及嬌美可愛的花童。

大家可能不知道，無論東方或西方，都有伴郎伴娘送嫁的傳統。

據說在中世紀古羅馬，能舉辦盛大婚禮的，多半是富貴人家。為了避免心懷嫉妒的歹徒甚至邪靈入侵，破壞婚禮並傷害新人，婚禮上必須有打扮得如同新郎、新娘的男女，讓惡者分辨不出誰是真正的男女主角，甚至有人聘武藝高強的殺手或保鑣擔任伴郎和伴娘，以保護新人完成儀式。而新娘和伴娘手裡的捧花，除了象徵女性的純潔高貴，亦可驅除厄運疾病。

中國的伴娘可追溯至周代，古稱「喜娘」，一般會有兩名，職責是陪伴和照顧新娘。

英文的伴郎稱為best man，也就是「最好的男人」。婚禮上最好的男人居然不是新郎而是伴郎，彷彿在提醒新娘：考慮清楚了嗎？

至於可愛的花童，則扮演著小天使，在紅毯上一路撒下芬芳花瓣，帶來神聖的祝福。

聖母頌（C大調前奏曲伴奏）
Ave Maria with Prelude in C

本曲的作者，常被寫為「古諾巴哈」，看似姓巴哈名古諾，其實是截然不同的兩個人──法國浪漫派作曲家夏爾·古諾（Charles Gounod），以及鼎鼎大名的巴洛克樂派宗師巴哈（J. S. Bach）。

〈聖母頌〉的鋼琴伴奏，是巴哈寫給兒子的鍵盤練習曲《十二平均律》第一冊第一首〈C大調前奏曲〉。一般的作曲模式，是先有旋律、歌詞，才編配伴奏。〈聖母頌〉恰恰相

反：在巴哈寫完〈C大調前奏曲〉150年後，與巴哈同樣才華橫溢、又有著虔誠信仰的法國作曲家古諾，才以巴哈的作品為基礎，按其和弦行進加上旋律，再添上歌詞以供演唱。這場跨越時空的共同創作，儘管當事人沒機會碰面聊聊，卻合作得天衣無縫。

巴哈簡約清脆、含蓄中現神奇的分解和弦，加上古諾淡麗的旋律，彷彿一名仙氣靈動、膚色有如流水般清透的少女，漫划小舟順著粼粼波光從容現身，非常適合用來陪襯伴娘和花童進場。

比起巴哈，大家對古諾可能認識較淺，趁機介紹一下這位品味系作曲家吧。

古諾生長在十九世紀的法國，雅擅彈琴的母親和熱愛繪畫的父親，奠定了他紮實的藝術根基。受到義大利作曲家羅西尼啟發，古諾不顧家人反對，毅然步上音樂之路。十八歲，古諾如願進入巴黎音樂院，之後又赴義大利留學。學成歸國途中，透過孟德爾頌姊姊的介紹，接觸到巴哈《十二平均律》，奉為圭臬，並在第一冊第一曲〈C大調前奏曲〉架構上，創作了極富盛名的聲樂曲〈聖母頌〉。

古諾早期創作以宗教音樂為主。但他勇於擴張境界，嘗試寫作歌劇。初期的歌劇作品，技巧尚未嫻熟，破綻百出，評價不佳。但古諾不屈不撓，終於以《浮士德》揚名立萬。英國文豪蕭伯納（George Bernard Shaw）如此評述《浮士德》：「它是皇家

歌劇院上演過最好的作品，空前絕後！」十九世紀中葉的法國歌劇，標榜感官刺激和娛樂性，常遭人詬病華而不實。古諾將古典文學導入歌劇，以「抒情優美」為訴求，推動了一股浪漫新潮流，對比才、馬斯奈、聖桑、拉威爾、普朗克等作曲家，都帶來極大影響。

本書收錄的〈聖母頌〉改編版，將巴哈的鋼琴伴奏與古諾的聲樂旋律結合，彈奏時必須兩者兼顧，有一定的難度，但若駕馭得當，便能一次彈出兩位大作曲家的名作，讓守護新人的伴郎、伴娘和花童在細緻唯美的氛圍中優雅出場，讓整個婚禮會場瀰漫著靈動氣韻，絕對是值得鑽研的曲目。

愛之喜
Liebesfreud

〈愛之喜〉（Liebesfreud）是克萊斯勒著名的《維也納三部曲》之一，另外兩首分別為〈愛之悲〉（Liebesleid）和〈維也納奇想曲〉（Caprice Viennois）；三者中最膾炙人口的，其實是〈愛之悲〉，但在喜氣洋洋的婚禮上演奏〈愛之悲〉，氛圍似乎不太對。本書將原來的小提琴曲改編成鋼琴版本，曲子結構為「A → B → A → C → D → C → A」，和聲也稍加簡化，方便彈奏。

1875年，克萊斯勒誕生於奧地利維也納，排行老二。他的醫師父親生性慷慨，常免費替人看診，導致家中經濟拮据。但這位醫師雅擅音律，常在家舉辦弦樂演奏會。克萊斯勒耳濡目染，培養出過人音感，三歲看五線譜，四歲學小提琴，七歲便入讀維也納音樂學院。

天賦異稟的藝術家，多半不愛循規蹈矩，克萊斯勒堪稱箇中代表——他不愛上課、也很少花時間練琴，曾摸不清未來方向，讀了兩年醫學院便輟學，又跑去當兩年兵，其間完全不碰小提琴，同學和同袍都不知道他是個小有名氣的音樂家。最後，在父親的教授朋友建議下，克萊斯勒終究找回了自己的天命—音樂。24歲那年，他在柏林復出，帥氣地替一位因糖尿病截肢而無法上台的小提琴家救場，自此聲名大噪。

有人說：成功需要一分天才加上九十九分努力，克萊斯勒偏偏是九十九分的天才。儘管練習不多，但琴一上手，立時令人傾倒。他是各大比賽常勝軍，全盛時期幾乎天天巡演，足跡遍及東亞。好友拉赫曼尼諾夫戲稱：「開那麼多場音樂會，根本不必再找時間練琴了。」

某次，克萊斯勒在古董店尋覓提琴遺珠，故意拿出自己的琴要求店主估價。店主嚇得報警，指控克萊斯勒：「他偷了克萊斯勒的琴！」無巧不巧，克萊斯勒沒帶證件，百口莫辯，只好揚弓拉奏一首〈美麗的羅絲瑪琳〉。店主轉怒為喜，大讚：「世間唯有克萊斯勒，能將此曲拉得如此美妙！」

克萊斯勒藝高人膽大，為了快速推廣自己的創作，竟冒用已故音樂家諸如韋瓦第等人的大名。多年後，真相被公諸於世，有人批評他招搖撞騙、應當賠償稿酬，但也有人一面倒袒護克萊斯勒，認為樂曲本身價值斐然，無關乎冠誰的名字。

他愛扯謊的事蹟不只一樁。有人問他最崇拜哪位音樂家，克萊斯勒毫不猶豫地說是維尼亞夫斯基（Henryk Wieniawski），並滔滔不絕描述他如何被維尼亞夫斯基的演奏感動得熱血沸騰，矢志成為一名小提琴家。對方信以為真，回去詳查方知，維尼亞夫斯基早在克萊斯勒出生前就已過世。

別看克萊斯勒放蕩不羈，對作品可是苛求完美。據他的愛妻哈瑞特·沃茨（Harriet Woerz）描述，克萊斯勒若未將新曲思考透徹，決不動筆，擬完初稿也會試奏幾百遍，確認達到了應有水準，才付梓出版。

愛的禮讚
Salut d'Amour

不管對古典音樂有無研究，聽見〈愛的禮讚〉旋律響起，一定都倍感親切。香港女歌手梁洛施〈先苦後甜〉、韓國七公主〈Love Song〉和楊丞琳《遇見愛》專輯中的〈慶祝〉，都曾改編這首作品。日本動畫《金色琴弦》也引用〈愛的禮讚〉五重奏版，將劇情推向高潮。

艾爾加創作〈愛的禮讚〉的靈感，來自愛妻卡洛琳·艾莉絲。艾莉絲本是艾爾加的小提琴學生，比艾爾加年長八、九歲，出身將軍世家，父親曾任市長。家境窘困的艾爾加，與艾莉絲門不當戶不對，加上女大男小，眾人原本都不看好這段關係，但兩人交往三年後，毅然步入禮堂，一直過著幸福快樂的日子，艾莉絲也扮演艾爾加創作的靈感來源和重要推手。

〈愛的禮讚〉是艾爾加與艾莉絲訂婚後，在旅途中譜寫而成、贈予未婚妻作為定情禮物的情歌。艾莉絲收到之後，以自己幾年前寫過的情詩回應。兩夫妻詩歌相和、相得益彰。

良辰美景奈何天。三十年的美滿婚姻，在妻子艾莉絲病逝後嘎然變調。失去愛人的艾爾加悲痛逾恆，創作力銳減。多虧好友蕭伯納鼓勵，加上信仰的支持，讓他晚年還能振作精神繼續作曲，但隨著心境轉換，曲風也從原本的甜美開朗轉為深沉。

原曲為小提琴與鋼琴的二重奏，本書將之改為鋼琴獨奏版，但仍盡量保留其原汁原味。進入B部分後，左手和弦跨越音域較廣，需要較多練習；若還是有困難，奏出正確的和弦音即可，並不一定要照本宣科。

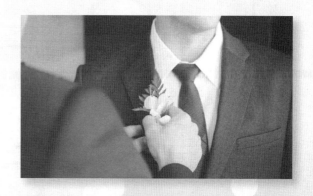

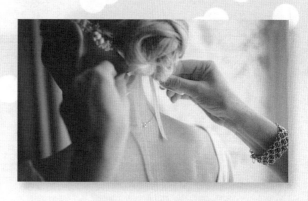

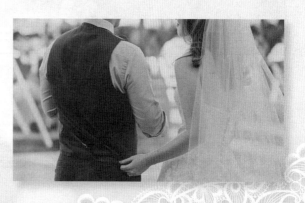

聖母頌（C大調前奏曲伴奏）

－Ave Maria with Prelude In C－

曲：巴哈（J.S. Bach）、古諾（Gounod）

愛之喜
－Liebesfreud－

曲：克萊斯勒（Fritz Kreisler）

Piano

愛的禮讚

－Salut d'Amour－

曲：艾爾加（Edward Elgar）

俗 話說：易求無價寶，難得有情郎。

身為女人，能嫁個一生一世疼惜自己的好老公，是生命中極大的祝福。

人類史上首對夫婦，是舊約聖經〈創世紀〉中的亞當和夏娃。亞當第一眼見到夏娃，便對她吟詠出超浪漫的情詩：「妳是我骨中的骨，肉中的肉。」骨肉相連，自是親愛非凡。新約聖經教導：丈夫是妻子的頭，丈夫要愛護自己的妻子。

現今社會男女平權，早已不作興傳統父系社會的「大男人主義」，但男女的生理結構仍有不同，女子體格相對嬌弱，許多時候需要仰賴男性的魁梧挺拔。因此廿一世紀的新好男人，不僅要養家活口、開車、提重物，還要會幫忙做家事、帶小孩，出得了廳堂、進得了廚房。

不管是溫潤如玉，還是粗獷大器，相信每位新郎在另一半的眼中，都是「郎艷獨絕，世無其二」的良人。

Now, on Land and Sea Descending

細看歌詞，這首曲子的歌詞似乎與婚禮無關，反而較適合用於晚禱。

事實上，韓德爾初創這首曲子之時，並非用於聲樂演唱，而是純器樂演奏的小步舞曲。

此曲原本的標題為〈Minute from Berenice〉，選自韓德爾1737年譜寫的歌劇《埃及女王貝倫妮絲》。倘若婚禮會場有電子琴或電鋼琴，選用管風琴的音色來演奏此曲，更能營造出莊嚴大器的氛圍。

1685年，韓德爾出生於德國。父親是村長、外科醫師兼理髮師，希望韓德爾能當律師，反對他學音樂。偏偏韓德爾無法壓抑對音樂的渴慕；六歲，他發現家中有一台古鋼琴，每晚趁父親不注意偷練。七歲時，郡公爵察覺他的琴音不同凡響，便授意韓德爾之父

讓他習樂。在宮廷樂師調教下，韓德爾17歲便當上哈雷教堂的管風琴師，每週為教堂譜寫彌撒曲；為了完成父親遺願，他還是註冊了法律系，但顯然他在法律方面的成就遠不及音樂。

韓德爾與前後兩任英王之間，皆有著微妙的互動。據傳他本受聘於漢諾威王儲，擔任宮廷樂長，卻在赴英旅行時轉投英女王麾下，導致王儲龍顏大怒。冤家路窄，英女王不久即去世，漢諾威王儲登基，世稱喬治一世，再度成為韓德爾的老闆。韓德爾深怕英王記恨，特別創作了《水上音樂》（Water Music）獻予英王，化解彼此心結。之後韓德爾創作了畢生最膾炙人口的作品——神劇《彌賽亞》（Messiah）。英王喬治二世聽見第二部終曲〈哈利路亞大合唱〉時，激動得起立鼓掌，盛讚其為「天國的國歌」，也奠定了後人站著聽哈利路亞的傳統。國王的加持，使韓德爾在音樂史上擁有難以撼動的地位。死後葬於西敏寺，備極哀榮。

韓德爾和巴哈同為巴洛克樂派的重要代表，比照兩人生平，有許多傳奇巧合—他倆生日只差一個月，同樣在幼年時背著父親玩音樂（一個彈琴、一個抄譜），不約而同弄壞眼睛，晚年皆雙目失明；兩人彼此仰慕卻素未謀面，偏偏都找同一位醫師看診，眼睛沒治好不說，就診沒多久便雙雙離世。或許，他倆是投胎時陰錯陽差失散了的兄弟吧。

威風凜凜進行曲
Pomp And Circumstance Marches

1901－1930年間，艾爾加（ELGAR, Sir Edward）引用莎士比亞四大名劇之一《奧賽羅》（Othello）第三幕第三場著名台詞「Pomp and circumstance of glorious war！」為標題，譜寫五首進行曲，其中以本書收錄的第一號最廣為人知。

〈威風凜凜進行曲第一號〉是艾爾加獻予好友的創作。英王愛德華七世聽完1901年首演後，建議加上歌詞演唱，艾爾加遂將英國詩人Arthur Christopher Benson的詩句「希望與榮耀的土地（Land of Hope and Glory）」填進B段旋律，編入為愛德華七世寫的《加冕頌歌》。

1905年，艾爾加獲頒耶魯大學榮譽音樂博士學位，當場指揮演奏了〈威風凜凜進行曲第一號〉，反應熱烈，從此成為耶魯大學及其他高等學院的畢業典禮配樂。1924年，〈威風凜凜進行曲第一號〉獲選為大英帝國博覽會開幕典禮的音樂，讓來自世界各地的遊客留下深刻印象。

〈威風凜凜進行曲第一號〉不僅激盪出英國人民的愛國情操，也是全球古典樂迷的心頭好。好萊塢電影《金牌特務》和日本卡通《我們這一家》都曾引用它為影片配樂。雄赳赳、氣昂昂的帥氣旋律，非常適合用來陪襯婚禮中新郎的進場。

本書收錄了兩首艾爾加的作品，除了朝陽般燦爛的〈威風凜凜進行曲〉，另一首〈愛的禮讚〉則充滿甜蜜幸福的氣息，擺放

輪旋曲
Rondeau

在伴娘、花童進場的單元。樂風總是洋溢著正面氣息的艾爾加，其實學業、事業、家庭皆歷經無數挑戰，堪稱走過艱辛的「尋找自我」過程。家境拮据的他，無師自通學會管風琴、小提琴以及低音管，好不容易憑實力當上教堂管風琴師、受聘為渥澈斯特愛樂交響樂團的指揮，眾人卻又看衰他的愛情，認為他高攀比他年長九歲的將門虎女艾莉絲，很難有好結果。但兩人力排眾議，攜手共度三十年鶼鰈情深的婚姻生活，成為音樂史上一段佳話。

艾爾加一生對神、對人、對國家，始終抱持著熱切的關懷。一次世界大戰爆發，艾爾加寫下了不少激勵士氣的音樂，表達對祖國的支持。英國政府為了嘉獎艾爾加發揚英國音樂的貢獻，冊封他為爵士，從此奠定了艾爾加「英國國民作曲家」的地位。

莫瑞（Jean-Joseph Mouret）1682年生於法國亞維儂，與巴赫、韓德爾同期，也是巴洛克樂派的佼佼者，父親是一位成功的絲綢商人。優渥的家境，讓莫瑞從小接受良好教育，並學習小提琴和聲樂。知道莫瑞立志走上音樂這條路，父親也傾全力支持。

25歲那年，莫瑞被緬因公爵夫人安妮僱用為宮廷樂長，協助製作、執行歌劇及音樂會，娛樂法王路易十四及宮廷貴賓。1714-1718年間，他還兼任巴黎歌劇院及新義大利歌劇院總監。當時的歌劇流行希臘悲劇及牧歌，莫瑞卻獨排眾議，引進了喜歌劇。

生為富家子弟，又出入宮廷，往來的盡是王公貴胄，莫瑞的人生看似一帆風順。不料在他接任系列公共音樂會主管後，便開啟了一連串悲劇命運。音樂會年年虧損不說，竟還涉嫌違法，導致莫瑞散盡家財，被迫去職。兩年後，緬因公爵去世，莫瑞失去事業靠山，工作亦隨之不保，僅剩的新義大利歌劇院總監一職，又在隔年慘被解除。

或許是法國人個性較為纖細敏感，也可能是自幼富裕慣了，難以承受家道中落的壓力，破產、失業多重打擊之下，莫瑞罹患重度憂鬱症，被送進療養院，不久便撒手人寰，享年五十歲。

莫瑞雖是盛極一時的宮廷音樂家，也寫了許多作品，流傳後世的卻不多，多虧這首寫於1729年、以銅管主奏的《第一號交響組曲》當中的第一首〈輪旋曲〉，使莫瑞至今

Someday My Prince Will Come

迪士尼動畫《白雪公主》主題曲

仍受世人所紀念。

莫瑞譜寫〈輪旋曲〉的年代，按鍵喇叭猶未問世，必須以無按鍵的單管小喇叭和伸縮喇叭為基礎創作，不能使用太複雜的旋律或變奏。莫瑞巧妙運用了清亮的曲調和乾淨的配器，樂器交替輪唱，烘托出洋洋喜氣。

據說〈輪旋曲〉之所以成為家喻戶曉的作品，歸功於波士頓公共電視（WGBH Boston）1971年推出的《世界名作劇場》（Masterpiece Theatre）節目。這套戲劇類電視影集播出後，引發熱烈迴響，主題音樂正是莫瑞的〈輪旋曲〉。

「輪旋曲」，或者稱作「迴旋曲」（Rondo/Rondeau），是中世紀法國詩歌及音樂的一種主流表現形式。顧名思義，「輪旋曲」定有一段重要的主題動機（且稱之為A段），不斷迴旋再現，與數個副樂段（且稱之為B、C、D⋯）交疊穿插，形成「A→B→A→C→A→D→A」的曲子結構。

〈Someday My Prince Will Come〉首次亮相，是白雪公主唱給小矮人聽的晚安歌謠，之後白雪公主又在烤派時哼唱；白馬王子與公主攜手走向幸福城堡時，也響起了這首曲子，堪稱《白雪公主》全片主題曲。美國電影學院曾統計「電影史上百大歌曲」，〈Someday My Prince Will Come〉榮登排行榜第十九名。

迪士尼1937年推出、根據格林童話改編的《白雪公主》，是電影史上首部長篇動畫電影，也是迪士尼製作了一系列米老鼠短片之後，首度嘗試邁入長片的里程碑，具有舉足輕重的文化意義。將白雪公主從沉睡中喚醒的「真愛之吻」，也成為後世許多浪漫愛情片轉折的關鍵，像是《曼哈頓奇緣》、《黑魔女》都引用了真愛之吻的典故。

《白雪公主》雖是一部動畫，但電影該有的愛情、冒險、追逐等吸引人的元素，它可是一樣都不缺！美國兒童文學學者Jack Zipes指出，《白雪公主》的成功，為後世的動畫電影樹立了典範。為了讓觀眾更快接收電影試圖傳遞的信息，電影簡化了原作的人物性格設定，並將白雪公主改寫成孤兒、有如灰姑娘般被母后使喚去打掃城堡。本該金枝玉葉、嬌生慣養的公主，竟還會打掃房子、燒一手好菜、叮嚀小矮人飯前洗手、說床邊故事給小矮人聽。電影如此刻畫，也是在深化白人資本主義下，女性的社會形象及分工。辛勤工作的七矮人，則代表了經濟大

蕭條下刻苦工作的美國工人。

古代中國有重男輕女的觀念，其實歐美也不遑多讓。無論《白雪公主》、《仙履奇緣》或《睡美人》，都是受苦受難的女主角被高富帥的白馬王子拯救，從此過著幸福快樂的日子。但隨著女智覺醒，女權漸受重視，女性在影視作品中扮演的角色也不再是待拯救的弱者。別的不說，單就動畫而言，《史瑞克》便出現了武藝高強的公主救男主角脫離險境的情節，男主角也不見得是啣著金湯匙出生的貴族，可以是無名小卒，甚至可以是其貌不揚的怪獸。人們對真愛的詮釋，增添了更大的包容性，展現出愛真的可以「無條件」。

自從《白雪公主》打了頭陣，迪士尼推出了多部以公主為主角的童話電影，「迪士尼公主」（Disney Princess）甚至成了專門的商標，動畫女主角必須經過「加冕」，才有資格被認列「迪士尼公主」。公主不怕出身低，不一定要出身皇族，像是《仙履奇緣》、《美女與野獸》、《花木蘭》的女主角皆出身平民百姓家。反倒是女主角本身的屬性氣質，影響了她們能否受封，如《愛麗絲夢遊仙境》的愛麗絲、《小飛俠》的銀鈴仙子，都因為風格不符而無緣入列。還有一個現實的考量點，就是電影的票房成績。相較於其他賣座電影，顯得乏人問津的《黑神鍋傳奇》、《失落的帝國》等作品，女主角就沾不上迪士尼公主的邊兒了。

最特殊的例子，是《冰雪奇緣》的安娜和艾莎兩位公主。論人氣，她們比誰都具有代表性，但正因為票房太成功，迪士尼將《冰雪奇緣》註冊為獨立商標。換句話說，安娜和艾莎的地位超越了一般的「迪士尼公主」，堪稱公主中的公主！

幾乎每個女孩，都曾夢想成為公主。當公主，看似光鮮亮麗，其實也有許多不為人知的祕辛，必須遵循繁複的宮廷禮儀過活，無法像民間女孩般自由自在。出身寒微的阿拉丁娶了冰雪聰明的茉莉公主，似乎可以少奮鬥一輩子。事實上，男人也怕遇上罹患嚴重「公主病」的女性。愛的故事，不一定要以王子或公主為主角才浪漫。只要付出真心，每對佳偶的愛情都能刻骨銘心，值得永世珍藏。

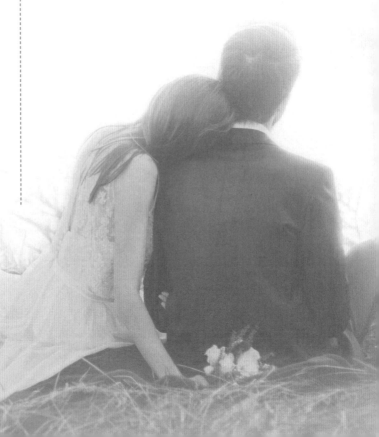

Now, on Land and Sea Descending

曲：韓德爾（G.F. Handel）

威風凜凜進行曲
－Pomp and Circumstance Marches－

曲：艾爾加（Edward Elgar）

Piano

輪旋曲
─Rondeau─

曲：莫瑞（Jean-Joseph Mouret）

Piano

46

Someday My Prince Will Come

－迪士尼動畫《白雪公主》主題曲－

詞：Larry Morey　曲：Frank Churchill　唱：Adriana Caselotti

OP：FORWARD MUSIC PUBLISHING CO LTD

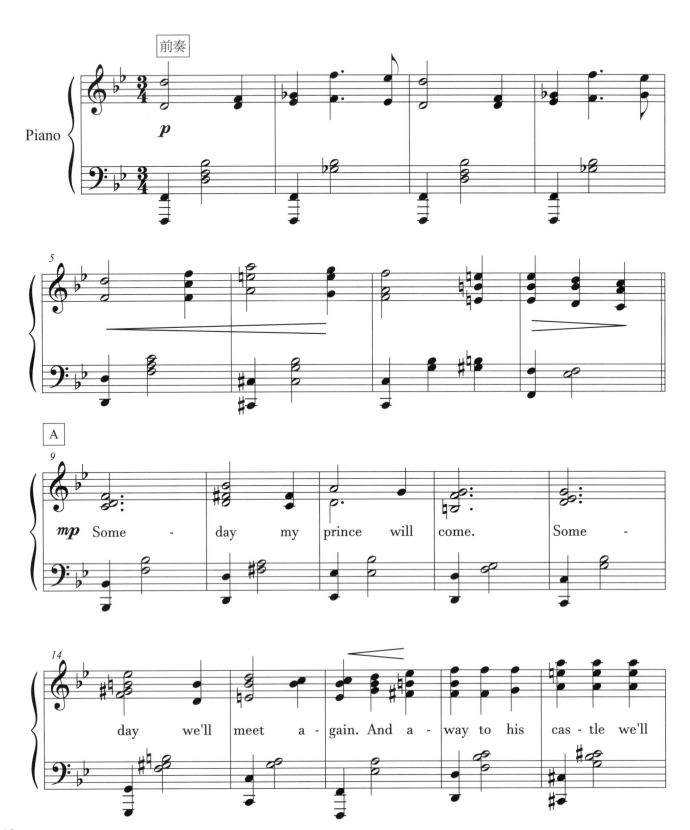

go to be ha-ppy for-e-ver I know.

B

Some - day when spring is here,

we'll find our love a new. And the birds will sing,

and wed-ding bells will ring. Some-day when my

dreams come true. *pp*

Part 4. 新娘進場

每一位新娘，都是婚禮當天最美麗的女主角。純潔的白紗、華麗的禮服，是無數少女曾夢想過的公主形象。

有幸迎娶美麗的公主，新郎是否也覺得，自己搖身變成了威風英俊的王子呢？

童話故事裡，不是王子遇見門當戶對的公主，過著幸福快樂的日子，就是市井小民英雄救美救到公主，飛上高枝做駙馬。殊不知，與公主結婚，並不如想像中好處多多。

中國古代，娶公主稱為「尚主」，必須是親王貴冑、功臣名將之後，才有資格當上駙馬。但許多被欽點尚主的家庭，暗地裡都大呼倒楣。以唐代為例，公主不必向公婆行禮，反倒是駙馬必須向公主磕頭跪拜，還得等公主宣召，才見得到公主的面。

其實，只要擁有另一半的呵護、寵愛，每個女人都是嬌貴的公主。

新娘進場，可說是婚禮最受矚目的環節，使用的背景音樂，也撥動著在場所有參與者的心弦。本單元收錄了五首適合用來歡迎新娘的曲目，有莊嚴、有浪漫，大家可以針對婚禮的調性，選用最適合自己的歌曲。

等愛的女人
Ladies in Lavender

2004年上映的電影《等愛的女人》（Ladies in Lavender），是資深英國演員查爾斯 Charles Dance首度自編、自導的電影，改編自William J. Locke 的短篇小說，描述英格蘭西南部一對年邁姊妹Ursula和Janet，在岸邊救起一名奄奄一息的波蘭籍小提琴家Andrea。Andrea俊美而富才氣，一心想到美國發展，兩姊妹許久未曾接觸如此年輕、充滿生命力的靈魂，長年來平靜的心湖被激起了漣漪。儘管保守的小鎮居民對兩姊妹收留陌生人的舉動不認同，兩姊妹依舊悉心照料Andrea。未婚、從未談過戀愛的Ursula，甚至對Andrea產生了前所未有的曖昧情愫。

然而，Ursula的旖旎幻想沒能持續太久，便因Andrea愛上了方當韶齡的女畫家Olga而告終。電影結尾，Andrea離開，留給兩姊妹無盡的遺憾。

影評人形容《等愛的女人》：「優雅、戲劇性地深層剖析英國社會」。除了老牌影星茱蒂‧丹契（Judi Danch）深沉的演技，《等愛的女人》另一個亮點，當屬奈吉爾‧海斯一手製作、榮獲全英古典音樂大獎最佳配樂獎提名的原聲帶。

1953年出生的英國當代作曲家奈吉爾‧海斯（Nigel Hess），運用紮實的古典音樂造詣為基底，巧妙融合了馬斯奈〈泰綺思冥想曲〉、薩拉沙泰〈序奏與塔朗泰拉舞曲〉、德布西〈棕髮女郎〉、帕格尼尼〈威尼斯狂歡節〉等名曲來烘托男主角Andrea的小提琴家身分。整張原聲帶由作曲家親自指揮皇家愛樂管絃樂團（The Royal Philharmonic Orchestra）完美演繹。更吸引人的部分，是享譽全球的小提琴王子約書亞‧貝爾（Joshua Bell）以一貫優雅、細膩的琴音助陣，在幕後詮釋Andrea一角，娓娓細訴劇中人物看似平和、實則豐沛的情感，可謂全片最重要的「影武者」。

《等愛的女人》原聲帶沒有激越的節奏，多為溫文爾雅、充滿藝術氣息的靜謐旋律，在夜闌人靜時聆聽，頗有沉澱心靈的療癒效果。

《等愛的女人》英文片名為Ladies in Lavender，直譯為「薰衣草中的女郎」，令人聯想到一幅典雅而浪漫的畫面：身穿雪白衣裳的純潔女子，在一片紫色花海裡亭然玉立，等待真愛的澆灌滋潤。本書將原聲帶中最重要的主題改編成鋼琴獨奏版本，非常適合在新娘進場時，襯托出新娘的高貴、無瑕與美麗。

席巴女王的進場
The Arrival of Queen Sheba

席巴（或譯示巴）女王的事蹟，記載在《舊約聖經》中〈列王記上〉第十章。女王閨名瑪可達（Makeda），席巴是她的領地，約為東非衣索比亞。西元前十世紀左右，瑪可達仰慕所羅門王的智慧，帶了3.6公噸的黃金珍寶，向所羅門討教治國之道，所羅門也一一解答了所有難題。據說瑪可達曾拿出兩盆花，要求所羅門分辨孰真孰假。所羅門命人開窗，看園裡飛來的蜂與蝶停在哪盆花上採蜜，那盆便是真花。

後世將兩人的邂逅穿鑿附會，成了纏綿的傳說：一開始，瑪可達言明絕不會與所羅門有踰矩關係，所羅門也強調瑪可達不可覬覦以色列的財物。但在瑪可達歸國前夕，所羅門刻意擺設了一頓重口味的宴席，瑪可達用餐後口渴難忍，找遍寢宮均無飲水，只好前往所羅門的住處求助，當晚種下了兩人的情緣。憑著所羅門王指點，瑪可達治國的全盛時期，疆域涵蓋東非、阿拉伯南部及葉門。她懷著所羅門的骨肉返國，生下兒子孟納里克（Menelik），獨自撫養了22年後，父子才有機會相逢。

瑪可達旅居耶路撒冷期間，以色列人普遍對她缺乏好感，視她為血統、信仰皆不純正的「外邦女子」，並譏笑她皮膚黝黑，比不上錫安女子白皙秀美。但所羅門顯然頗欣賞瑪可達充滿異國情調的美麗和魄力，甚至有人認為，聖經中歌頌愛情的《雅歌》，便是所羅門為她寫下的篇章。

♥ My Destiny
韓劇《來自星星的你》主題曲

就情節而言,《來自星星的你》有點像「超人」加「時空旅人之妻」加「拜金女王」的組合—四百年前來自外太空、擁有超能力的都敏俊(金秀賢飾),與看似膚淺其實秉性善良的女明星千頌伊(全智賢飾)成了鄰居,兩人不打不相識,從彼此誤解到互生情愫,終於坦承了內心的感情,卻又得面對都敏俊返回太空、只能偶爾出現與千頌伊短暫相會的殘酷現實。

儘管故事算不上創新,但男主角斯文的外表和深厚的內涵,加上女主角一套接一套華麗時尚的服飾妝容,依然為該劇帶來耀眼的收視率,也意外締造了週邊產品的排隊商機,像是千頌伊穿過的洋裝、用過的口紅,甚至男女主角在劇中愛吃的炸雞配啤酒,都藉機發了一筆偶像財。

《來自星星的你》扣人心弦的主題曲〈My Destiny〉(我的命運),演唱者Lyn出生於1981年,原以本名李世珍發行首張個人專輯,可惜並未受到市場矚目。之後她暫別演藝圈進修聲樂,2002年改用藝名Lyn捲土重來,成功躋身韓國知名R&B女歌手之列。

Lyn曾為韓國古裝劇《擁抱太陽的月亮》演唱過插曲〈時間倒流〉,此番再挑樑演唱〈My Destiny〉,深沉渾厚的嗓音搭配煽情的劇碼,堪稱無比催淚的組合。

〈My Destiny〉歌詞內涵與日劇《大和拜金女》主題曲〈Everything〉頗有幾分異曲同工之妙,大致翻譯如下:

> 若我能再次被你接受
> 若我能再次見到你
> 我在過去的記憶和傷痛裡
> 呼喊著你
> 你是我的命運　我的一切
> 我凝視著你　默默呼喊著你
> 你是我唯一的愛　我一切的歡欣
> 我永遠的愛
> 若你還愛著我　請來到我身邊
> 我雙眼盈滿淚水　渴望著你　我愛你
> 你是我的命運　我的一切
> 我對你的愛不變
> 即使世界改變
> 我對你的愛也絕不動搖　你能明白麼?
> 我的命運啊　我呼喊著你

理解了歌詞的涵義,再將它用於婚禮,宛如用現代的歌詞與唱腔,重新詮釋著名的樂府民歌,道出相愛的男女堅貞不渝的深情:

> 上邪!我欲與君相知,長命無絕衰。
> 山無陵,江水為竭,冬雷震震,夏雨雪,
> 天地合,乃敢與君絕!

婚禮合唱／選自《羅安格林》
Bridal Chorus from Lohengrin

華格納（Richard Wagner）為歌劇《羅安格林》創作的〈婚禮合唱〉流傳數百年，在婚禮上廣受使用，近日卻出現雜音，呼籲準新人避免選用。原因是《羅安格林》劇中的婚禮，最終乃以悲劇收場。

《羅安格林》創作於1848年，描寫艾莎公主與弟弟哥德菲王子共同繼承王位，由攝政王泰拉蒙輔佐。孰料哥德菲某日在森林散步時失蹤。泰拉蒙夫婦構陷艾莎謀殺兄弟，要求以決鬥定她的罪。一位英俊騎士翩然來臨，自願為艾莎而戰，並問艾莎願否和他結婚，條件是她永不能過問他的出身。艾莎當場允諾，騎士遂代表她出戰，制伏了泰拉蒙。

泰拉蒙夫婦心有不甘，極力挑撥艾莎與騎士的感情。在泰拉蒙之妻慫恿下，艾莎開始懷疑騎士的來歷。新婚之夜，艾莎不斷打探騎士身分。此時，泰拉蒙率領刺客前來，騎士一劍刺死了泰拉蒙，帶著艾莎逃脫。

騎士領艾莎來見亨利一世國王，道出自己是聖杯騎士帕西法之子羅安格林。但他一旦洩漏身分，便無法隨亨利一世出征，也不能再見艾莎。此時，一隻天鵝涉水而來，竟是艾莎失蹤多時的弟弟哥德菲，遭泰拉蒙之妻用幻術變成天鵝。羅安格林解除了哥德菲的魔咒，登船遠去。艾莎深悔自己因無法信任愛人而失去對方，氣絕而亡。

人們常用的〈婚禮合唱〉，便出現在劇中婚禮，艾莎煩惱新郎來路不明，主教和

觀禮會眾卻頻敲邊鼓：「妳願意一生一世愛他嗎？」叫人心亂如麻、百感交集。（也或許，劇作家透過虛構情節，巧妙地影射每對新人被要求說「我願意」時，內心真實的感受吧。）

〈婚禮合唱〉原為四部人聲曲，鋼琴譜皆經過改編。本書根據最常見的版本加以整理，維持原曲調性，刪除冗贅和聲以簡化難度。儘管歌劇結局不盡完美，音樂本身莊嚴隆重的氛圍，仍相當適合陪襯新娘的行進。畢竟人們長年受到〈婚禮合唱〉薰陶，一聽見前奏響起，就會自動起身迎接新娘。喜歡〈婚禮合唱〉的準新人，還是可以放膽選用喔。

D大調卡農
Canon in D

比起其他巴洛克樂派大師，〈D大調卡農〉作者帕海貝爾（Johann Pachelbel）堪稱西洋音樂史上「歌紅人不紅」的代表，許多人試圖探索他的故事，找到的資料卻極有限，只知他是德國著名管風琴大師，演奏和創作才能兼具，當過巴哈姊姊的教父、巴哈兄長的音樂老師，論輩分，算是巴哈的師祖。他娶過兩位妻子，第一任妻子和孩子死於瘟疫，之後又跟第二任妻子生了七名子女。

他寫的〈D大調卡農〉有多紅？

韓國經典電影《我的野蠻女友》中，男主角手持一朵玫瑰，在眾目睽睽之下走向舞台上的女神全智賢，將玫瑰遞給她時，背景音樂正是〈D大調卡農〉。奧斯卡最佳影片《凡夫俗子》、賺人熱淚的泰國聾女拉提琴洗髮精廣告、品冠《無可救藥》，以及無數電視、電影、廣告和遊戲，都有〈D大調卡農〉的伴奏。

嚴格地說，〈D大調卡農〉沒有曲名，「D大調」闡明調性，「卡農」代表輪唱的規律曲式，這種標題，就跟用「朱姓女子」來描述一個人沒兩樣。然而，〈D大調卡農〉使用的「頑固音型」（原文為ostinato，即由幾個固定根音決定一段和弦行進，不斷循環），因簡單悅耳，受到後世作曲家大量仿效，學會了這幾個和弦及它們的轉位，基本上便能彈奏大多數通俗歌曲，其根音級數依序為：

I → V → VI → III → IV → I → IV → V

帕海貝爾於1680年前後創作〈D大調卡農〉時，可能沒打算用在婚禮，但後世人們總愛用它來陪襯浪漫的愛情故事，不知不覺將它與幸福快樂的結局做了連結，使它成了膾炙人口的婚禮配樂。〈D大調卡農〉莊嚴和甜美兼具，可以當作進場樂，也能用在揭紗、交換誓詞等場合。

等愛的女人
— Ladies in Lavender —

曲：奈吉爾・海斯（Nigel Hess）

席巴女王的進場

─The Arrival of Queen Sheba─

曲：韓德爾（G.F. Handel）

Piano

My Destiny

─ 韓劇《來自星星的你》主題曲 ─

詞：Jun Chang Yeob　曲：Jin Myeong Won　唱：Lyn

OP：Fujipacific Music Korea Inc.

婚禮合唱／選自《羅安格林》

—Bridal Chorus from Lohengrin —

詞曲：華格納（Richard Wagner）

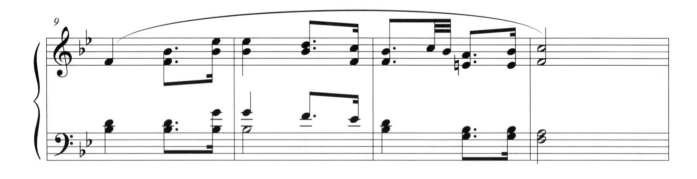

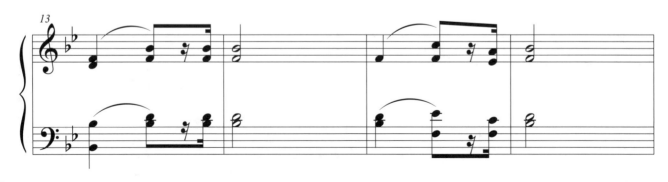

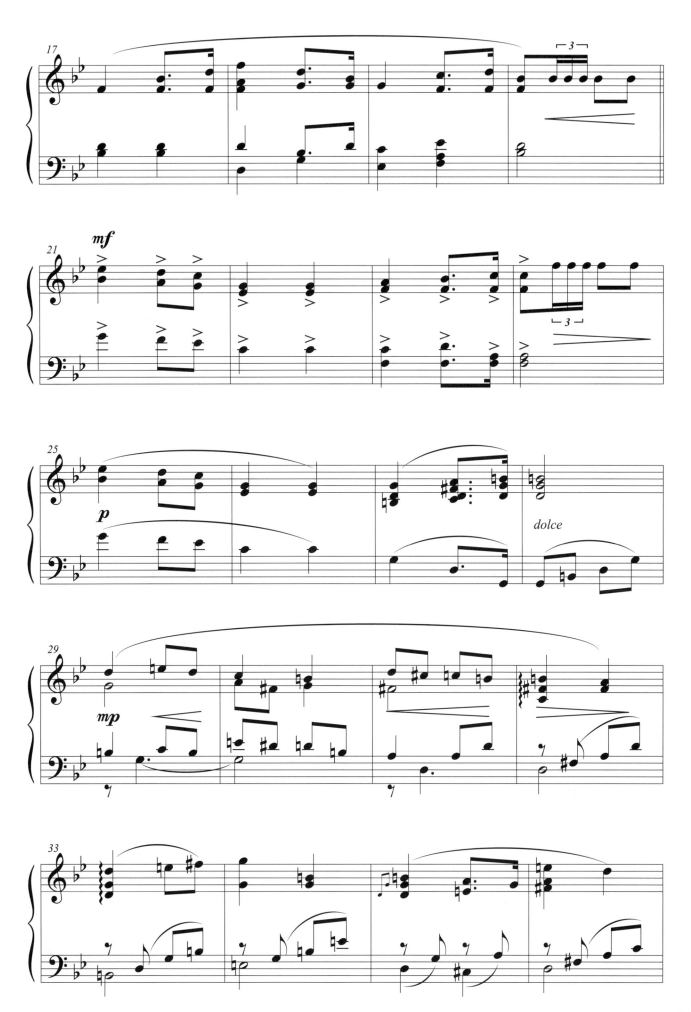

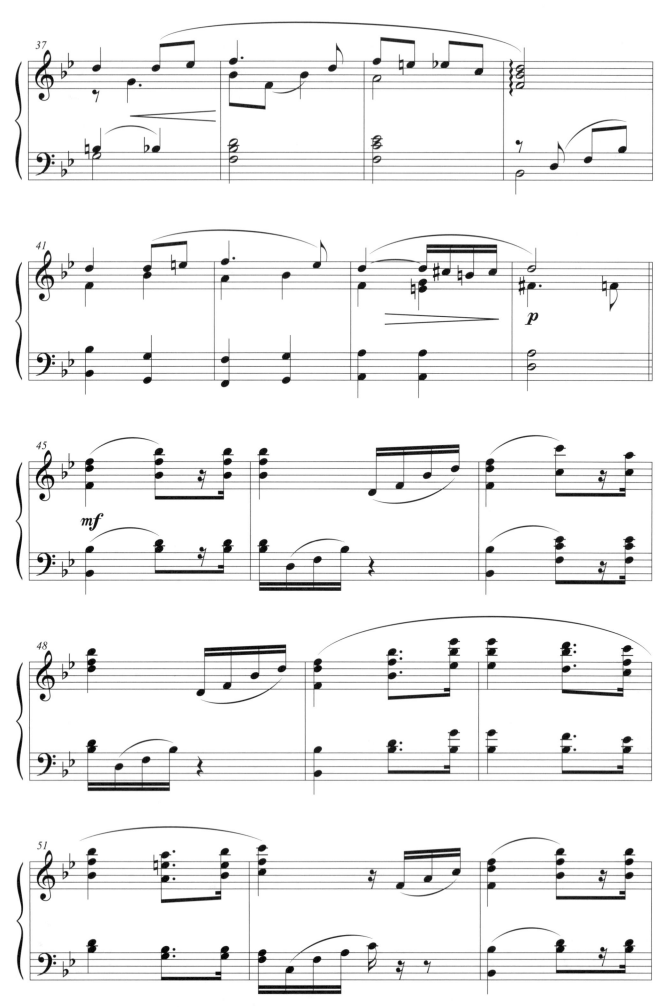

D大調卡農

－Canon in D－

曲：帕海貝爾 (Johann Pachelbel)

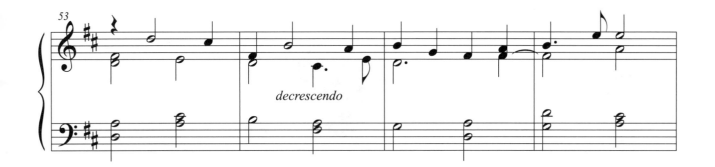

decrescendo

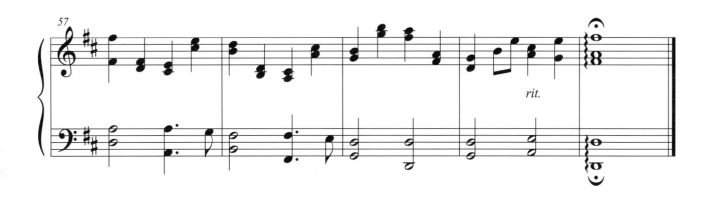

rit.

交換誓詞,細節或許會依風土民情或雙方信仰而略有變動,但新人彼此宣示「我願意」的關鍵時刻,依然是婚禮中首屈一指的重要環節。

婚姻的基礎,是恆久不變的愛。新約聖經歌林多前書十三章4—7節,道出愛的真諦:

愛是恆久忍耐,又有恩慈;愛是不嫉妒;

愛是不自誇,不張狂,不做害羞的事,不求自己的益處,

不輕易發怒,不計算人的惡,不喜歡不義,只喜歡真理;

凡事包容、凡事相信、凡是盼望、凡事忍耐。

近年,女性意識抬頭,男尊女卑早已不再是主流,反而崇尚男性對另一半的寵愛容讓。因此孕育出以下廣受太太們歡迎的搞笑版誓詞:

太太絕對不會有錯。

如果發現太太有錯,一定是我看錯。

如果我沒看錯,一定是因為我的錯,才害太太犯錯。

如果是她自己的錯,只要她不認錯,她就沒有錯。

如果太太不認錯,我還堅持她有錯,那就是我的錯。

總之,太太絕對不會有錯,這句話絕對不會錯。

太太根本不會有錯,想要討論太太會不會錯,就是一大錯。

曾聽過一對恩愛非常的夫婦分享:「經營婚姻,就是努力補上對方不夠的分數—他(她)做到四十九分,我就補上五十一分,秉持這樣的原則,婚姻永遠都是一百分。」

人海中遇見你
電影《那些年，我們一起追的女孩》插曲

2011年上映的《那些年，我們一起追的女孩》，是台灣作家九把刀首度執導、改編自同名半自傳小說的青春愛情電影。拍攝過程中，九把刀遭遇金主抽銀根，毅然決然自己砸錢投資。九把刀自嘲，他買過最貴的東西，是夢想；說出來會被笑的夢想，才有實踐的價值，即使跌倒了，姿勢也會很帥氣。正是這分不畏跌倒的勇氣，讓九把刀創造了傲人的電影票房，從暢銷作家一躍而成暢銷電影導演。

《那些年，我們一起追的女孩》紀錄高中生柯景騰（九把刀本名）傾慕同班女同學沈佳宜，兩人互生情愫，卻因為彼此都不夠成熟，無法好好經營這段感情，未能修成正果。全片最令人鼻酸的一幕，莫過於柯景騰與沈佳宜在婚禮上熱吻，一陣浪漫激情過後，觀眾才知道原來柯景騰吻的，是沈佳宜要嫁的另一個男人。陪襯婚禮的歌曲，是由陳雲鳳和厲曼婷共同作詞、陳揚作曲、小胖林育群演唱的〈人海中遇見你〉。

〈人海中遇見你〉有許多十六分音符，間奏甚至出現了三十二分音符，但因速度不快，演奏起來並不算太難。曲子本就是為婚禮而寫，甜蜜度高，非常適合由新人親自演唱、獻給茫茫人海中有緣相遇的另一半喔。

終生美麗
電影《瘦身男女》主題曲

2001年上映的香港愛情電影《瘦身男女》，由劉德華、鄭秀文主演，在日本橫濱中華街取景。故事描述旅居日本的香港美女Mini（鄭秀文飾），因受不了男友赴美留學的打擊，頹廢之餘狂吃，變成一枚體重260磅的大肥婆。正當她自卑得想自殺，卻巧遇有相似體形卻開心度日的賣刀商人肥佬（劉德華飾）。

Mini告訴肥佬：她有一名初戀情人黑川，兩人許下十年之約，如今離見面只剩45天，她卻胖得沒臉見人。肥佬陪伴Mini用盡各種手段減肥。終於，Mini成功恢復從前的窈窕身材。十年之約來臨，黑川向Mini求婚。但就在這時，Mini得知肥佬為了替她籌措瘦身所需費用，不惜出賣自己的身體，在大街上挨拳挨揍。Mini驚詫之餘，內心深處的感情也被觸動。她放棄了黑川的求婚，四處尋找肥佬。畢竟她終此一生，再也找不到像肥佬這樣，不問出身背景、無論美醜胖瘦，依然願意為她犧牲一切的男人了吧。

主題曲粵語版〈終生美麗〉、國語版〈不能承受的感動〉皆由陳輝陽作曲、林夕填詞、鄭秀文演唱。曲子本身結構不複雜，和聲不困難，調性也簡單。林夕寫詞的功力一流，將驀然回首、發現真愛竟在燈火闌珊處的驚喜，以及被愛的幸福，詮釋得入木三分。若在婚禮上不只是演奏，而有人開口唱出這首歌，咀嚼歌詞的深意，定能創造難以言喻的感動。

So Close
電影《曼哈頓奇緣》主題曲

《曼哈頓奇緣》（Enchanted）是迪士尼2007年感恩節推出的真人電影，台灣則以2008年賀歲片姿態上映，俏皮而又浪漫的擬卡通情節，在全球締造了耀眼的票房成績。

故事描述安達拉西亞王國的未婚少女吉賽兒（艾美·亞當斯飾），在森林唱歌散步時，邂逅了夢中情人愛德華王子（詹姆斯·馬斯登飾），兩人決定馬上成親完婚，卻遭到王子繼母娜麗莎女王刻意阻撓。婚禮當天，娜麗莎女王將吉賽兒推下許願池，吉賽兒掉進了紐約曼哈頓，被律師羅伯（派屈克·丹普西飾）及其六歲女兒摩根救回家中暫住。

吉賽兒與羅伯、摩根相處甚歡，摩根由衷企盼能有這樣一位繼母，無奈父親已有了論及婚嫁的女友南西。愛德華念念不忘吉賽兒，跑到曼哈頓來尋找她。娜麗莎先派僕人老奈用毒蘋果和毒酒害死吉賽兒，無奈頻頻失手。不耐煩的娜麗莎親自出動，趁吉賽兒因無法與愛人羅伯廝守而沮喪失意時，說服吉賽兒吃下毒蘋果。吉賽兒失去了生命跡象，老奈說，必須在午夜鐘響十二聲結束前，用「真愛之吻」喚醒吉賽兒，愛德華試了半天，吉賽兒全無動靜。在眾人鼓勵下，羅伯伴著第十二聲鐘響吻了吉賽兒。吉賽兒起死回生。娜麗莎變成巨龍抓走羅伯，吉賽兒和小皮聯手殺死娜麗莎，救回羅伯。羅伯與吉賽兒幸福擁吻。南西傷心地躲在角落，愛德華拿著吉賽兒脫掉的一隻鞋來到南茜身邊，請她試穿，竟然剛好合腳。

愛德華帶南西回到童話世界，南西成了王妃；吉賽兒也與羅伯幸福完婚，開了一家名為「安達拉西亞」的服飾店，大夥兒從此過著幸福快樂的生活。

《曼哈頓奇緣》官方電影原聲帶於2007年11月20日發行，管弦樂部分由Blake Neely編寫，Michael Kosarin指揮好萊塢交響樂團（Hollywood Studio Symphony）演奏。15首曲子中最令人印象深刻的，當屬舞會上那首浪漫深情的〈So Close〉。

〈So Close〉由迪士尼黃金音樂拍檔Alan Menken作曲、Stephen Schwartz作詞，美聲創作歌手Jon McLaughlin演唱，獲得奧斯卡最佳原創歌曲提名。〈So Close〉唯美的旋律、誠摯的歌詞，在婚禮上響起，總令人感動得想飆淚。原曲升降記號偏多，本書收錄的版本特別簡化調性，也加註歌詞，無論是要演奏或演唱，皆可輕易上手，為婚禮增添一分甜蜜。

Theme from Love Affair
電影《想你愛你戀你》主題配樂

1994年上映的《愛你想你戀你》，改編自1957年經典電影《金玉盟》（An Affair to Remember），描述前足球明星Mike在飛往雪梨的班機上邂逅了一名女子Terry，墜入愛河，認定彼此就是此生的真愛。

為了與對方廝守，兩人不惜放棄上流社會的生活，和原本論及婚嫁的對象，許下承諾：「若我們堅信對方是今生唯一，就拋開過去，三個月後在帝國大廈頂樓相會。」

世事難料，兩人處理好自己的感情問題，也找到了新工作，滿懷期待前往赴約，卻發生嚴重車禍，導致Terry半身不遂，當然也無法如期現身。在大雷雨中等不到愛人的Mike留下為Terry創作的一幅畫，黯然離去。

行動不便的Terry，虧得前男友不離不棄，在她身旁照料。幾年後，Mike也與前女友重逢，聯袂出席聖誕晚會。晚會上，Mike驚見Terry與她的前男友也在觀眾席，誤會她是因為放不下前男友而失信於他。心碎之餘，Mike決定離開紐約，但總覺有一番話不吐不快。臨行前的聖誕夜，他循地址來到Terry家，對她冷嘲熱諷。腿上蓋著毛毯的Terry，面帶微笑吞下Mike一切的不滿批評，也不為自己解釋什麼。直到Mike發現Terry房裡掛著自己當初留下的那幅畫，才明白了真相。

電影中，Terry的阿姨對她說了一句發人深省的話：「快樂不是得到你喜歡的，而是在得到之後繼續喜歡。」

經營一段成功的婚姻，不也正需要這樣的覺悟？

替《愛你想你戀你》配樂的，是義大利作曲家顏尼歐・莫利克奈。放眼當代樂壇，能像巴哈、莫札特、柴可夫斯基等人那樣，在後世留下「古典作曲家」大名的人物，顏尼歐・莫利克奈絕對是其中之一。

1928年，莫利克奈出生於羅馬，在擅長小號的父親薰陶下，九歲便進入音樂學院學習，三年後成為正式學員，選定音樂為一生的志向。

走過二次世界大戰，莫利克奈曾親身目睹戰火、飽嘗飢餓，刻骨銘心的經歷昇華為創作能量，使他的作品充滿撼動人心的力度。

1956年，莫利克奈與Maria Travia結婚，生下三子一女。妻子也是位才女，擅長填詞。莫利克奈創作的《教會》（The Mission）電影配樂，其拉丁文版歌詞正出自他妻子手筆。夫妻兩人可說是琴瑟和鳴、相得益彰。

1961年，莫利克奈跨足電影配樂，雖說原始動機是為了養家活口，卻也開啟了他人生的嶄新扉頁，在全球電影配樂史上留下了重要的位置。

莫利克奈曾為逾500部電視電影配樂，作品之豐，只怕連「著作等身」都不足以形容。他得過兩座葛萊美獎、兩座金球獎、五次英國電影與電視藝術學院獎，唯獨跟奧斯卡金像獎多次擦身而過。五次入圍、五次落榜之後，他在2007年獲頒奧斯卡終身成就獎。但仍不停止創作的他，終於在2016年以《八惡人》（The Hateful Eight）榮獲奧斯卡最佳原創音樂獎。

Love Theme from While You Were Sleeping

電影《二見鍾情》主題配樂

1995年由珊卓‧布拉克與比爾‧普曼主演的《二見鍾情》，堪稱一部頗具代表性的經典愛情喜劇（While You Were Sleeping）。故事發生在芝加哥：高大英俊、每天搭地鐵上班的彼德，是地鐵售票員露西平淡生活中最大亮點。孰料聖誕節前夕，彼德突然在月台上暈倒。露西將彼德送到醫院，被彼德的家人誤認為他的未婚妻。感受到彼德一家的熱情溫暖，寂寞的露西捨不得戳破真相。彼德的弟弟傑克，帥氣比起哥哥有過之而無不及。從露西的言談舉止，他懷疑露西並非彼德的女友，探索她身分的同時，傑克不知不覺愛上露西，露西也喜歡上了傑克。聖誕節過去，彼德正牌女友回到芝加哥，彼德也從沉睡中甦醒。事跡敗露，露西向彼德一家人道歉後，傷心地離開。家人看出傑克對露西一往情深，鼓勵他勇敢追回美人。電影結尾，傑克與露西身穿結婚禮服搭上火車，駛向露西夢想已久的蜜月國度—義大利佛羅倫斯。

《二見鍾情》由美國配樂大師藍迪‧艾道曼（Randy Edelman）操刀，兼具浪漫甜美的管弦樂和輕快愉悅的爵士風，洋溢著滿滿的親和力，讓人一聽難忘，油然而生好心情。

Randy Edelman擅長以旋律鮮明的主題樂段出發，擴張交織成整部配樂。他最顯功力的特點在於：即使同一動機重現長達三～四十分鐘，也不會令人厭煩。不靠炫技、不顯擺艱澀和聲，而是運用巧思為各樂段塑造不同氣質，變化豐富，組合在一起卻又舒舒服服，平凡中現神奇，呼應片中角色在樸實生活中找幸福的真實人生。

因為愛情

電影《將愛情進行到底》主題曲

1998年，中國導演張一白製作了偶像劇《將愛情進行到底》。

2011年，同樣的製作團隊，又推出了《將愛情進行到底》電影版，講述了兩位主角分別12年後重逢的故事。

簡單地說，電影版《將愛情進行到底》是一部「三城戀曲」，模擬從大學時期開始相戀的男女主角在三座城市的三種際遇。

在北京，男主角楊崢（李亞鵬飾）與女主角文慧（徐靜蕾飾）結了婚，過著衣食無缺的生活，卻同床異夢。

在上海，各自婚嫁而又離異的楊崢與文慧重逢，歷盡滄桑的兩人舊情復燃，卻發現自己的心境早已不同於往日，也找不回當初的感覺了。

在波爾多，遠嫁異國的文慧驚覺丈夫外遇，撥了一通電話給昔日戀人楊崢。楊崢為了她遠渡重洋，捲入文慧與小三之爭。期待她看見自己默默守候的楊崢，是否也將淪為文慧婚姻的另一個小三？

一段愛情，可能走向多種結局，有情人不一定成眷屬，成了眷屬的也不見得有情到底。

人海中遇見你

一電影《那些年，我們一起追的女孩》插曲一

詞：陳雲鳳、厲曼婷　曲：陳揚　唱：林育群

OP：Sony Music Publishing (Pte) Ltd. Taiwan Branch
豐華音樂經紀股份有限公司

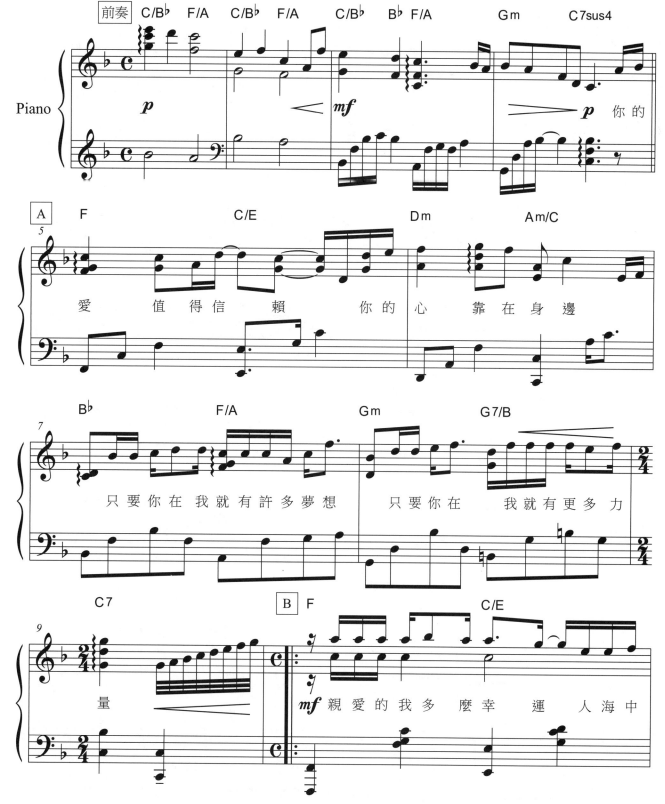

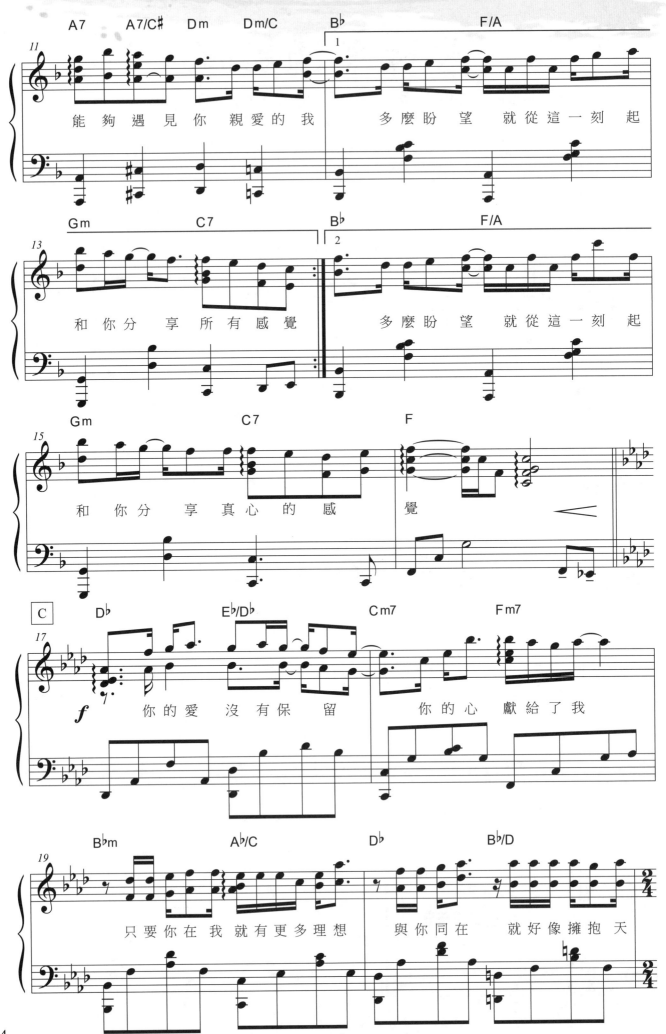

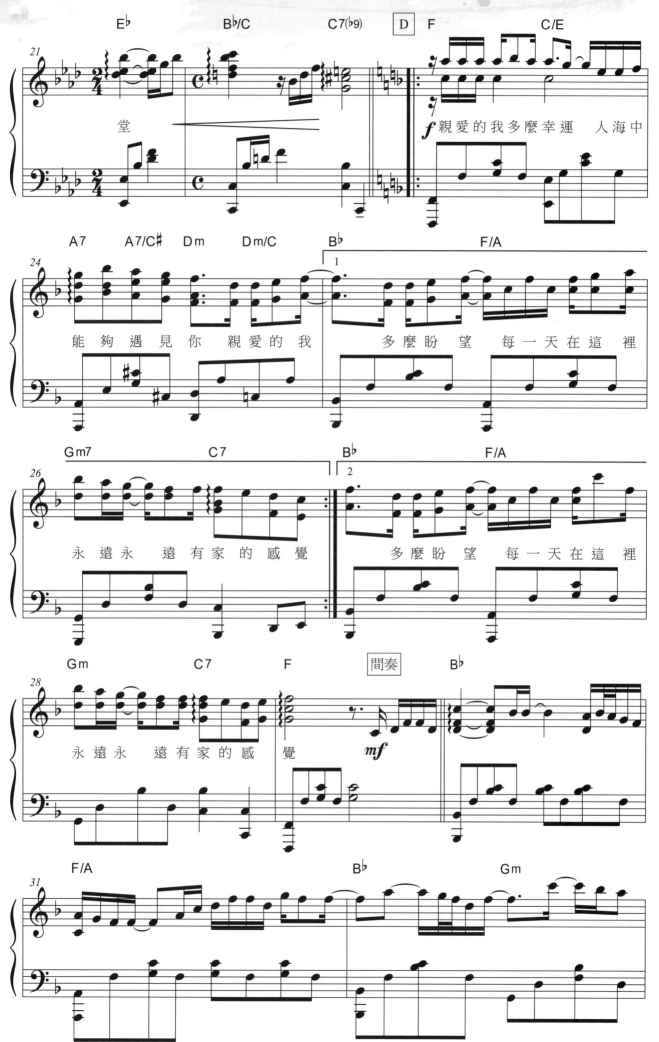

你的愛 沒有保留　你的心 獻給了我

只要你在 我就有更多理想　與你同在　就好像擁抱天

堂　親愛的我多麼幸運 人海中

能夠遇見你親愛的我　多麼盼望 每一天在這裡

永遠永 遠有家的感覺　多麼盼望 每一天在這裡

和 你 分 享　　家 的 感

覺 *p* 　*rit.*

終生美麗

－電影《瘦身男女》主題曲－

詞：林夕　曲：陳輝陽　唱：鄭秀文

OP：HILARIOUS PRODUCTIONS LIMITED
SP：Sony Music Publishing (Pte) Ltd. Taiwan Branch

90

91

一轉身找得到你　為我打氣　如果可抱起這

愛情連天都會替我高興　莫非可終生美

麗　才值得勾勾手指發誓　對你不止感激敬

禮　當你知己才是虛偽　莫非多一分秀

麗　才值得分享我的一切　給我自信　給我

So Close

－電影《曼哈頓奇緣》主題曲－

詞：Stephen Schwartz　曲：Alan Irwin Menken　唱：Jon Mclaughlin

OP：Warner / Chappell Music Taiwan Ltd.

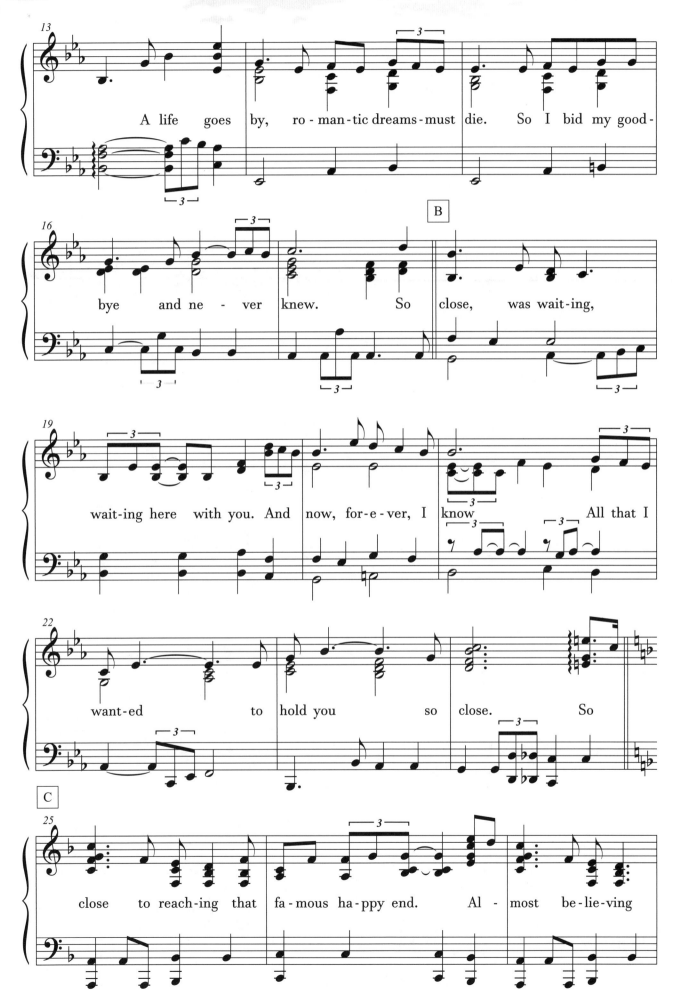

A life goes by, ro-man-tic dreams-must die. So I bid my good-bye and ne-ver knew. So close, was wait-ing, wait-ing here with you. And now, for-e-ver, I know All that I want-ed to hold you so close. So

close to reach-ing that fa-mous ha-ppy end. Al-most be-lie-ving

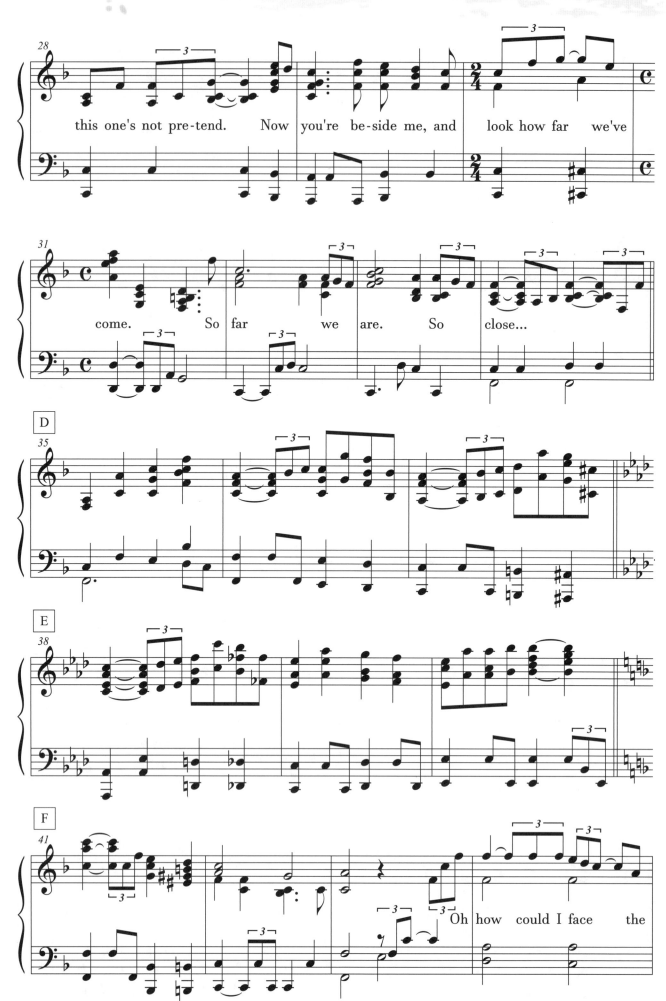

this one's not pre-tend. Now you're be-side me, and look how far we've come. So far we are. So close...

Oh how could I face the

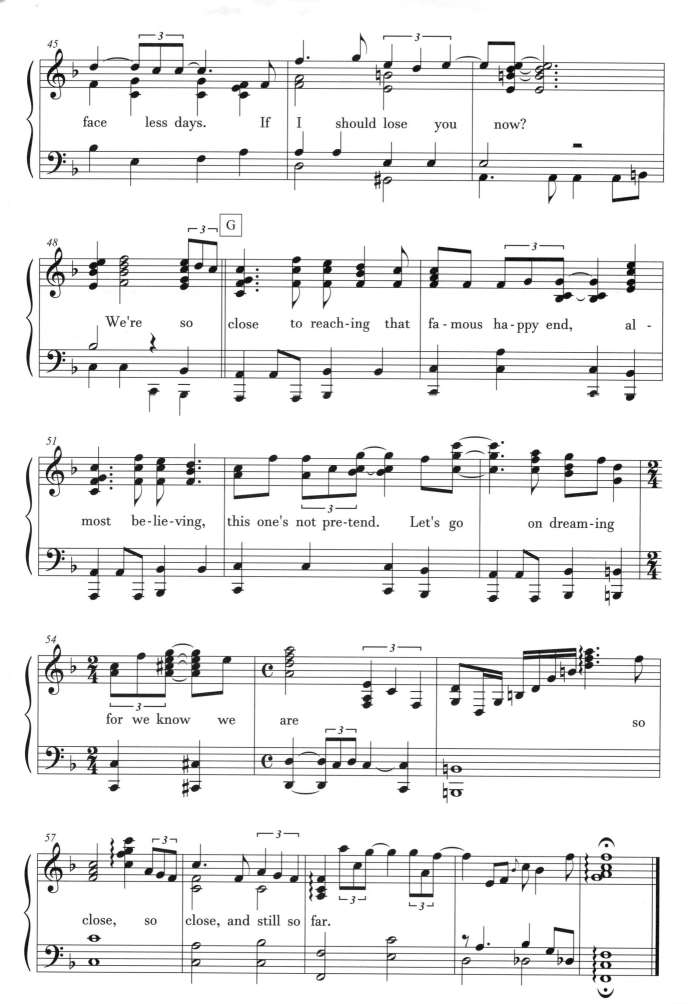

face less days. If I should lose you now?

We're so close to reach-ing that fa - mous ha -ppy end, al -

most be -lie -ving, this one's not pre-tend. Let's go on dream-ing

for we know we are so

close, so close, and still so far.

Theme from Love Affair

－電影《想你愛你戀你》主題配樂－

曲：顏尼歐‧莫利克奈（Ennio Morricone）

OP：Sire Records

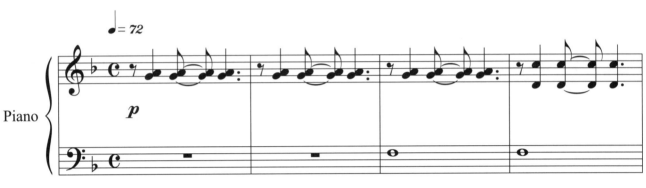

Love Theme from While You Were Sleeping

－電影《二見鍾情》主題配樂－

曲：藍迪・艾道曼（Randy Edelman）

OP：UNIVERSAL MUSIC PUBLISHING LTD TAIWAN

101

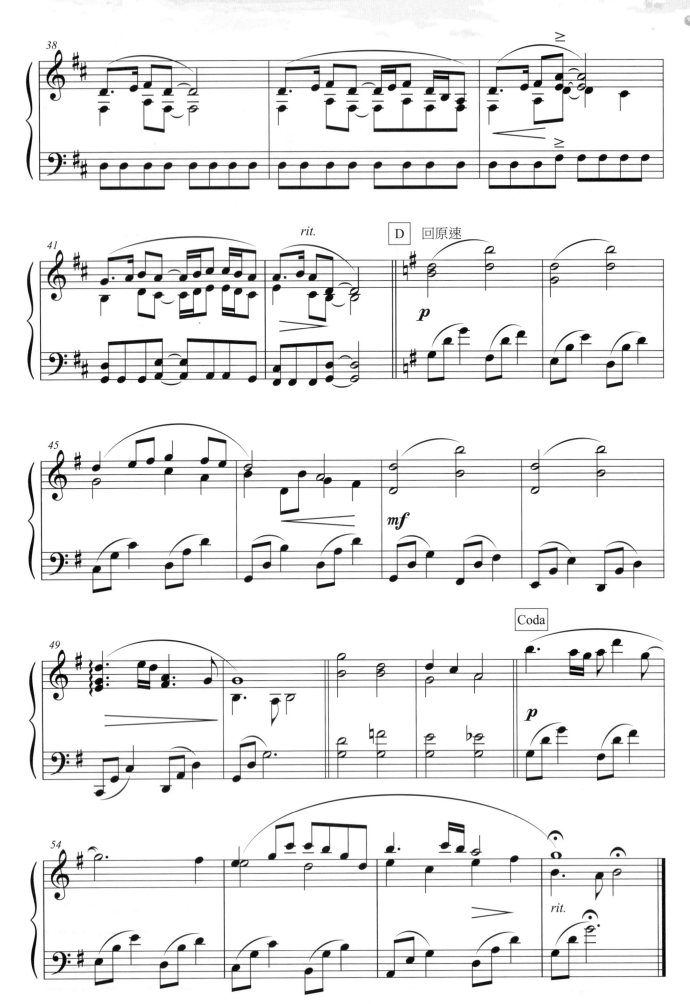

因為愛情

－電影《將愛情進行到底》主題曲－

詞：小柯　曲：小柯　唱：陳奕迅、王菲

OP：Warner / Chappell Music Taiwan Ltd.

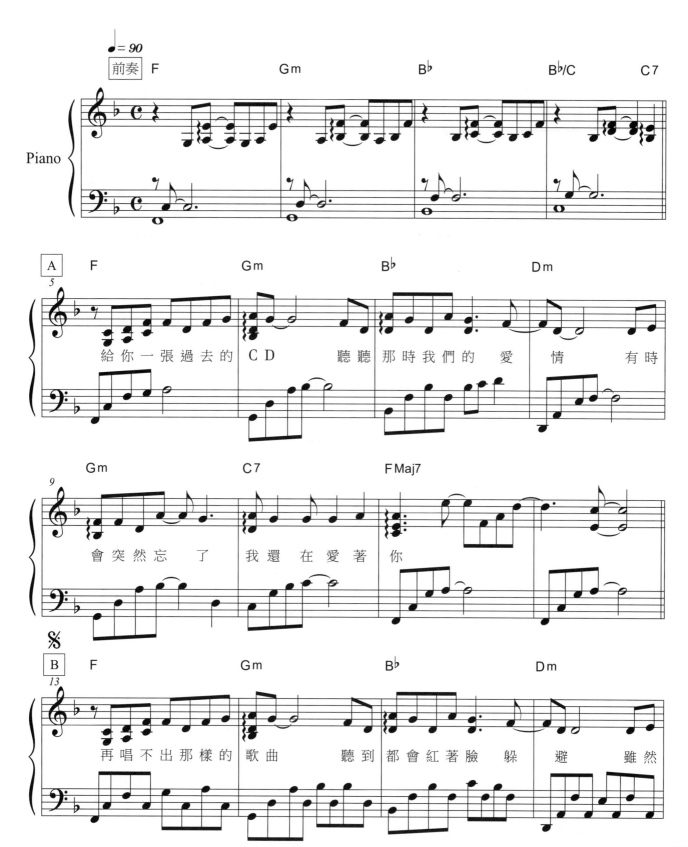

歌詞（樂譜中）：

A 給你一張過去的 CD 聽聽那時我們的 愛 情 有時

會突然忘 了 我還在愛著 你

B 再唱不出那樣的 歌曲 聽到都會紅著臉 躲 避 雖然

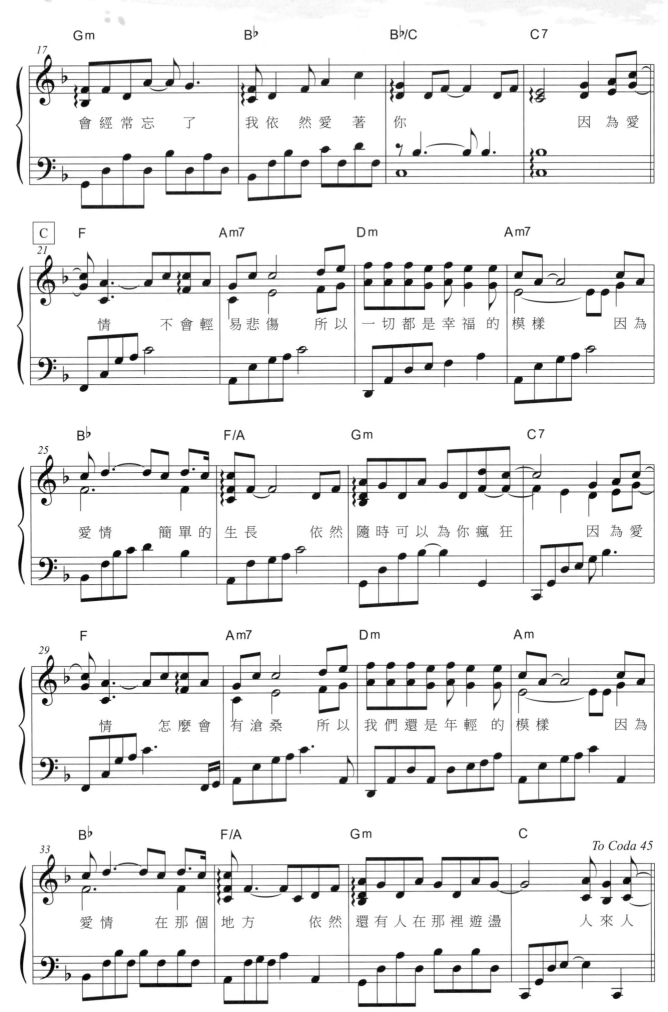

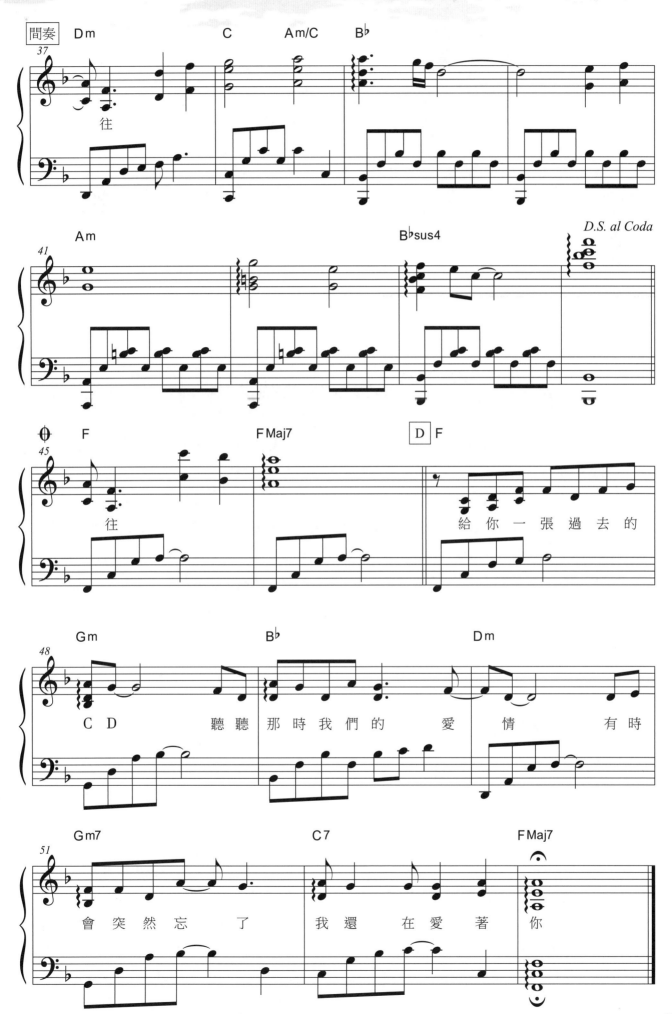

往

往

給你一張過去的

聽聽那時我們的　愛情　有時

會突然忘了　我還在愛著　你

Part 6 謝親恩

意氣風發的新郎、甜美嬌羞的新娘,無疑是婚禮上搶盡風頭的男女主角,但婚禮最賺人熱淚的環節,往往是新郎新娘開口「謝親恩」。

將孩子從啼哭的奶娃,拉拔到有能力成家,一路走來需要付出的汗水淚水、經歷的甘苦酸甜,沒當過父母的人恐怕永遠不會懂。

心愛的孩子離開自己,建立另一個家,爸媽肯定又是驕傲、又是千般不捨。做父親的,想到捧在掌心寵溺嬌養的寶貝女兒,走完紅毯便將屬於另一個男人,忍不住擔心:那個男人能否像自己一樣、無條件地保護她?做母親的,含辛茹苦將兒子培養成材,卻得眼睜睜看他從此對另一個女人百依百順,無論再怎麼開明,總還是需要調適。

山高水長的恩情,無法用言語細數,就為爹娘獻上一首歌吧。

 ## 時間都去哪兒了

中國樂壇金童玉女董冬冬、陳曦攜手創作的〈時間都去哪兒了〉,是一首非常適合用來謝親恩的歌曲。

2009年,董冬冬、陳曦應邀替電視劇《老牛家的戰爭》創作片尾曲,試圖描寫父母親與孩子之間的情感衝突。陳曦發想了一週,遲遲未有靈感,直到她母親生日,她赫然驚覺向來耳聰目明的母親,竟在一夕之間花了眼睛,連近處的東西也看不清,令她感慨萬千。於是,

她揮筆寫就〈時間都去哪兒了〉,董冬冬也一口氣譜上曲,導演和女主角聽見,都感動得紅了眼眶。

〈時間都去哪兒了〉問世之初,並未獲得太多迴響。但,會發光的鑽石不怕被埋沒。2014年,王錚亮在央視春晚演唱這首歌,製作單位特地配上了微博網紅與其父親30年來的互動合照,樸實深情的歌曲,搭配感人畫面,〈時間都去哪兒了〉頓成全中國最「暖心」的歌曲,就連國家主席習近平也

在受訪時提及，足見其火紅的程度。

除了王錚亮的小清新風格，〈時間都去哪兒了〉另一個動人心弦的版本，是《後宮甄嬛傳》配唱姚貝娜在【中國好聲音】的精湛演出。可惜姚貝娜參賽後不久，便因乳腺癌離世。

〈時間都去哪兒了〉描述父母一生把愛交給孩子，不知不覺頭髮白了、眼睛花了，回過神來，才發現自己只剩下滿臉的皺紋。細嚼歌詞深意，其實不只適合獻給爸媽，更提醒夫妻珍惜和另一半相處的時光，除了煩惱柴米油鹽，也該看見對方的付出，把握機會同享人生的美好。

董冬冬1981年生於北京，從小習練鋼琴，高中嘗試作曲，十八歲便開始為中央電視臺和北京電視臺創作大量晚會音樂。創辦D3樂章音樂工作室那年，他還是北京電影學院錄音系的學生。2003年畢業，即著手為電影、電視劇、動畫片、廣告創作音樂。

陳曦比董冬冬小一歲，出生於山東滕州，自幼學習鋼琴和手風琴，擅長文學、攝影，也愛好書法和繪畫，可謂琴、棋、書、畫樣樣精通的才女。她曾在政法大學學習法律，之後又進入北京電影學院錄音系，成了董冬冬的學妹。

選錄兩人的作品，也不能少提他們的愛情故事。當年，出身於書香世家的陳曦是系花，董冬冬暗戀了她一年，終於在她生日時送上自己創作的音樂光碟，表達思慕之情。陳曦聽出董冬冬的才華和誠意，接受了他的追求。畢業後，兩人成了雙劍合璧的「神鵰俠侶」，一個作曲、一個填詞，創作了多不勝數的電視電影主題曲。

2006年，董冬冬和陳曦結婚，從婚姻生活中培養出更細膩的情感和默契，也更滋潤兩人的創作。

 ## The Prayer
電影《魔劍奇兵》主題曲

1998年，華納影業為慶祝公司成立75週年，推出了首部動畫長片《魔劍奇兵》（Quest for Camelot）。故事發生在一千年前的布列顛群島，亞瑟王登基，建立了「卡美洛」王國。不料他視為心腹的圓桌武士羅勃，夥同其殘暴助手格瑞芬圖謀篡位，指揮怪鳥奪走石中劍。怪鳥不慎將劍掉落在魔法森林，一名忠心的圓桌武士也遭壞人殺死，留下妻子和幼女凱莉。

數年過去，凱莉長成了亭亭玉立的少女，夢想和過世的父親一樣成為圓桌武士，並完成父親遺願，保衛「卡美洛」王國。

凱莉的母親遭羅伯挾持。為了營救母親，凱莉冒險深入魔法森林尋找石中劍，巧遇隱居盲劍客葛瑞。在魔法師梅林協助下，凱莉和葛瑞成功覓得寶劍，擺脫羅勃重重追殺，將石中劍歸還亞瑟王，救出凱莉的母親。亞瑟王封凱莉和葛瑞為圓桌武士，凱莉和葛瑞也認定彼此是今生的真愛，成就一段英雄美人的圓滿姻緣。

嚴格說來，電影本身的熱度，似乎無法與配樂相比。《魔劍奇兵》配樂卡司堅強，禮聘曾獲十四座葛萊美獎的大師David Foster製作，奧斯卡、葛萊美獎雙料得主Carole Bayer Sager一手打造全片詞曲。原聲帶最搶眼之作，是凱莉之母懇求上蒼保守愛女平安找到石中劍而唱的〈The Prayer〉，娓娓道出慈母心聲：

Lead her to a place	帶她去該去的地方
Guide her with Your grace	以你的恩典引領她
Give her faith so she'll be safe	讓她憑藉信仰安然無恙

〈The Prayer〉電影版由超級巨星Celine Dion演唱，美聲男高音Andrea Bocelli則以真摯溫暖的動人嗓音，在原聲帶同場加映義大利文版本。〈The Prayer〉入圍了當年的奧斯卡金像獎，並獲金球獎最佳電影歌曲。之後，Andrea Bocelli又在個人專輯中收錄與Celine Dion對唱的版本，擄獲了全球廣大樂迷的心。

You Raise Me Up

〈You Raise Me Up〉首度問世，是收錄在挪威新世紀音樂團體【祕密花園】（Secret Garden）2002年專輯《紅色月亮》（Once in a Red Moon），由嗓音清亮的愛爾蘭男歌手Brian Kennedy演唱。但〈You Raise Me Up〉真正竄紅，歸功於美國知名製作人David Foster為Josh Groban打造的翻唱版本，傲居美國告示牌單曲榜長達六週。Josh Groban曾在哥倫比亞號太空梭遇難紀念會、名嘴歐普拉生日宴演唱此曲，並獲葛萊美獎提名；2005年，【西城男孩】（Westlife）亦在專輯中收錄此曲，獲得英國全年最佳唱片，並於諾貝爾和平獎音樂會上與【祕密花園】共同演出。

〈You Raise Me Up〉發表至今，已被翻唱逾百次、譯成40多種語言、全球單曲銷量超過一億張，榮登「本世紀版稅收入最高的歌曲」。

其實〈You Raise Me Up〉原為器樂演奏曲，名為〈Silent Story〉。挪威鋼琴家兼作曲家Rolf Løvland讀了愛爾蘭小說家兼作詞人Brendan Graham的作品後，力邀他為該曲填詞。Rolf Løvland生於1955年，幼年便展露出過人的音樂天賦，九歲就自組樂團。1994年，他與來自愛爾蘭、擅長小提琴的妻子Fionnuala Sherry成立新世紀音樂團體【祕密花園】（Secret Garden），隔年以一首原創的〈夜曲〉（Nocturne）贏得歐洲歌唱大賽冠軍。首張專輯《祕密花園之歌》（Song From A Secret Garden），全球銷售逾百萬張，在愛爾蘭、香港、紐西蘭受封黃金唱片，榮登在美國告示板（The Board）新世紀音樂排行榜。之後推出的每張專輯，也都表現優異。

〈You Raise Me Up〉或可在婚禮上用來表達對愛人的心意，更貼切的是感謝父母多年來養育之恩，畢竟英文「養大孩子」，用的正是raise這個動詞。且看歌詞內容：

When I am down and, oh my soul, so weary;	當我的靈魂疲憊沮喪
When troubles come and my heart burdened be;	當我的心背負重擔
Then I am still and wait here in the silence,	我仍安靜等待
Until you come and sit awhile with me	直到你來坐在我身畔
You raise me up, so I can stand on mountains;	你鼓舞我　使我能屹立於山崗
You raise me up, to walk on stormy seas;	你鼓舞我　行經狂風巨浪
I am strong, when I am on your shoulders;	站在你肩膀上　令我剛強
You raise me up, to more than I can be	你鼓舞我　使我超越自己

時間都去哪兒了

詞：陳曦　曲：董冬冬　唱：王錚亮

OP：Sony/Atv Music Publishing (Beijing) Co. Ltd.
SP：Sony Music Publishing (Pte) Ltd. Taiwan Branch

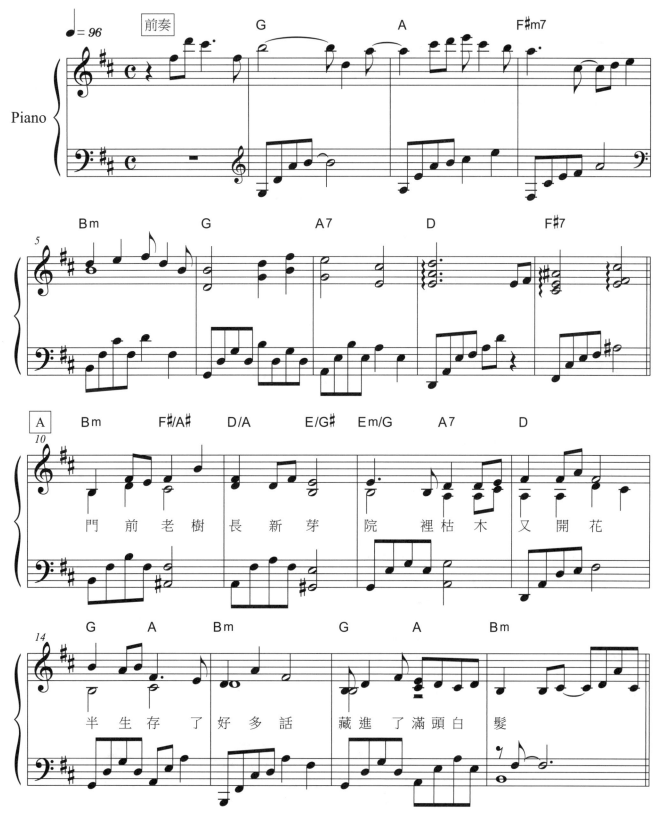

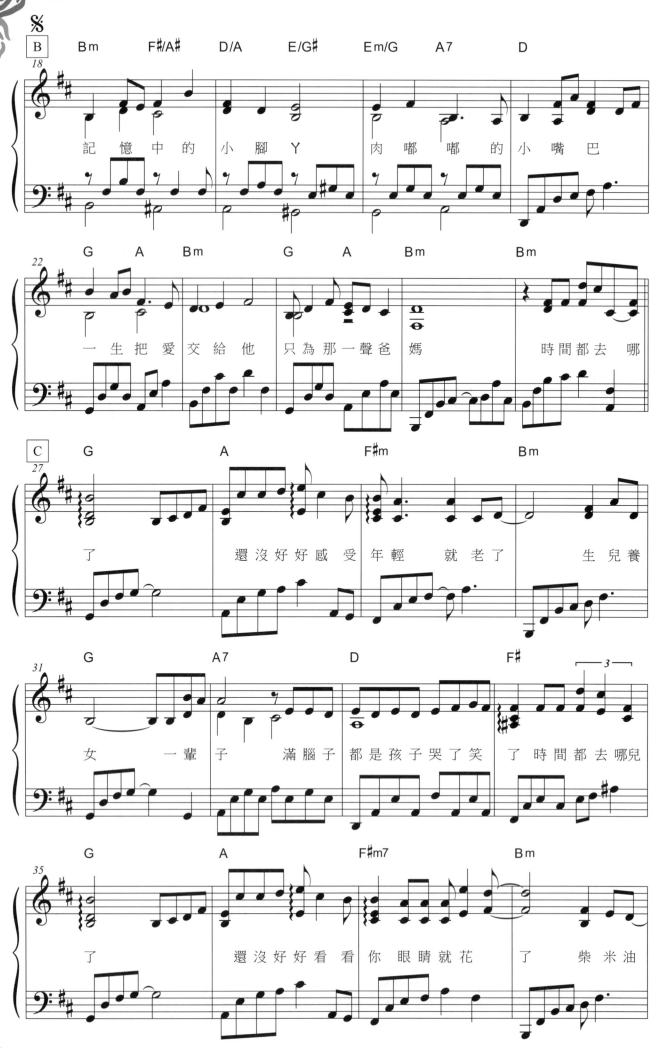

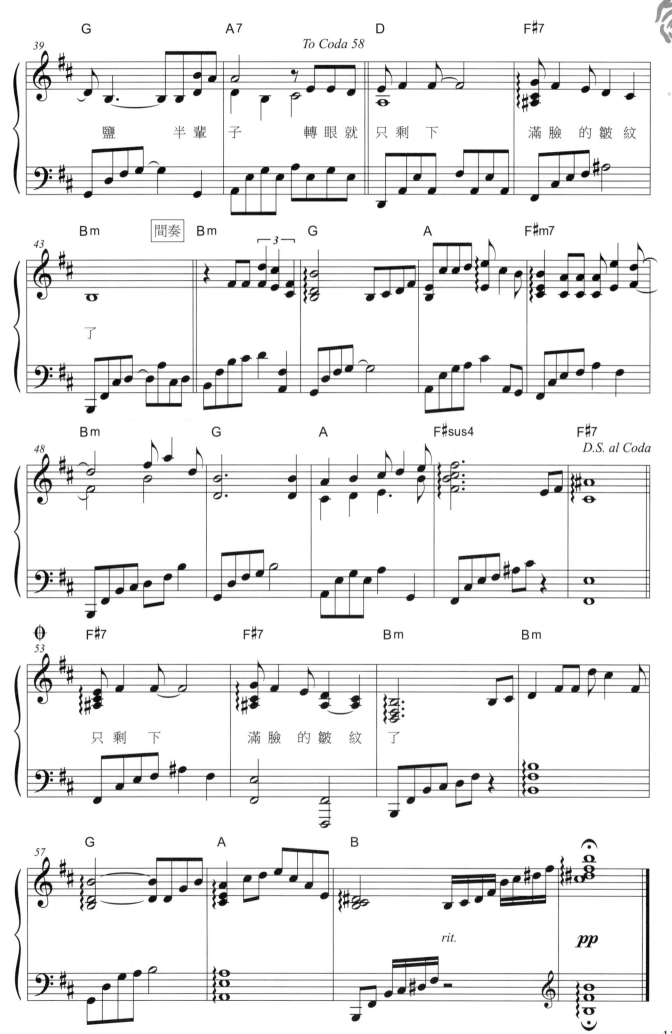

鹽 半輩子 轉眼就 只剩下 滿臉的皺紋

了

只剩下 滿臉的皺紋 了

The Prayer

－電影《魔劍奇兵》主題曲－

詞曲：David Foster、Carole Bayer Sager、Alberto Testa、Tony Renis
唱：Celine Dion、Andrea Bocelli

OP：Warner / Chappell Music Taiwan Ltd.

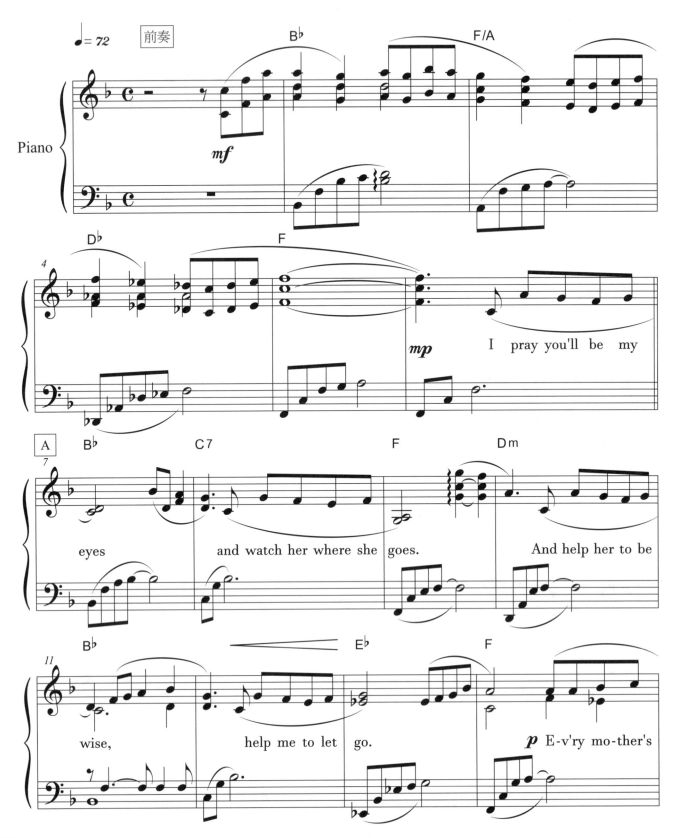

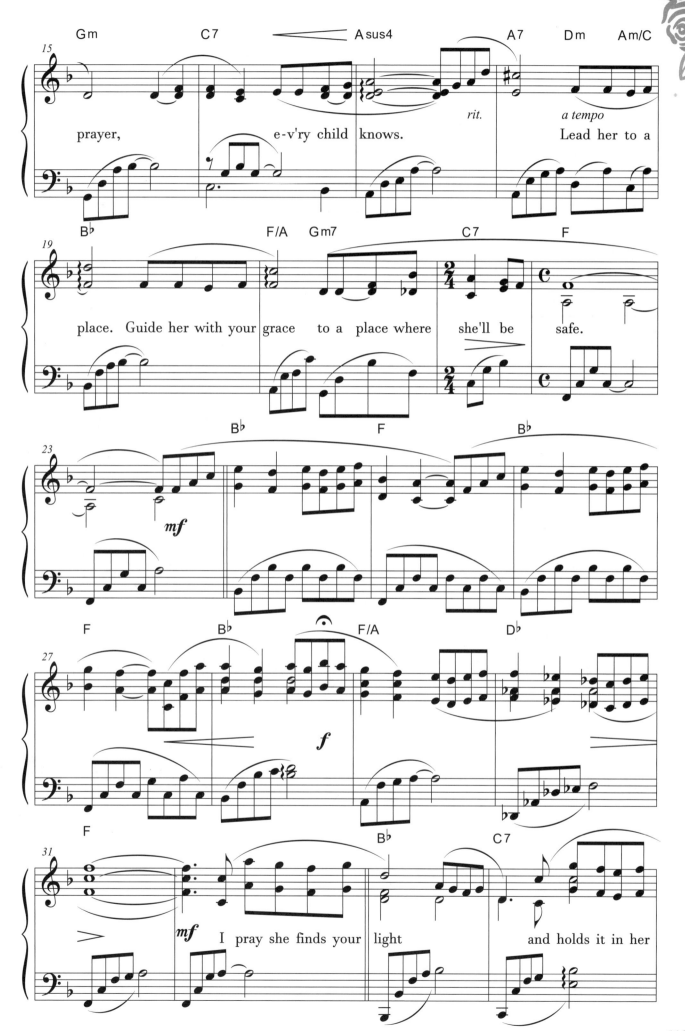

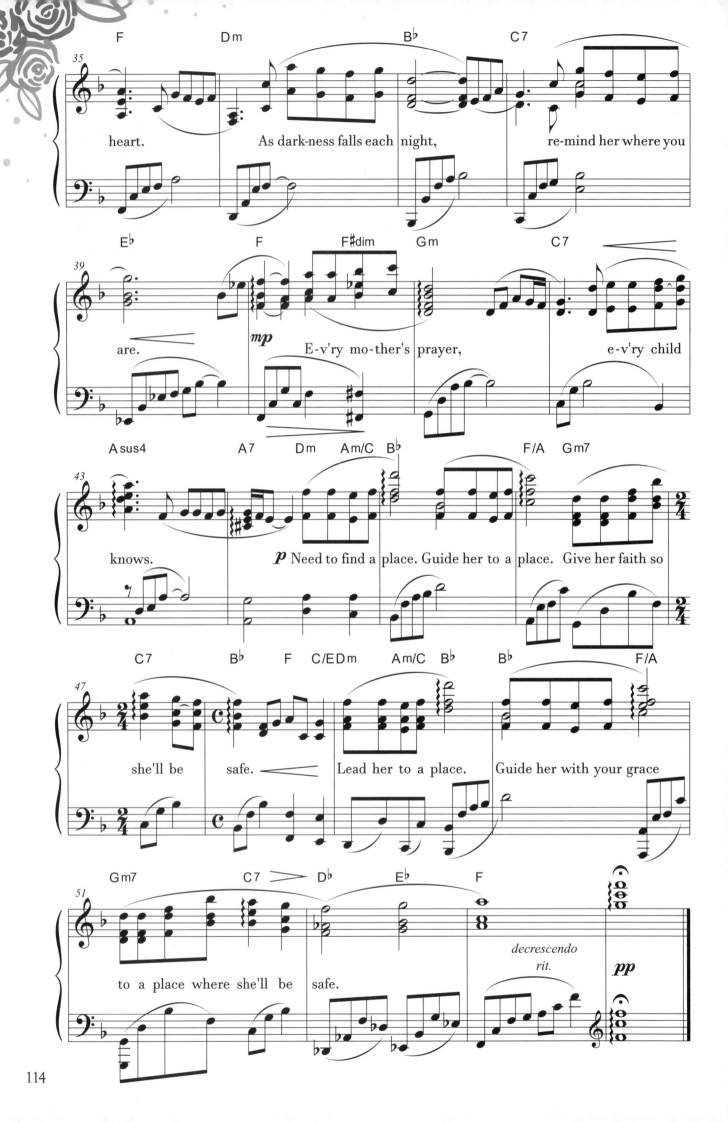

You Raise Me Up

詞：布蘭登・葛拉翰（Brendan Graham） 曲：羅夫・勒夫蘭（Rolf Løvland）

OP：UNIVERSAL MUSIC PUBLISHING LTD TAIWAN

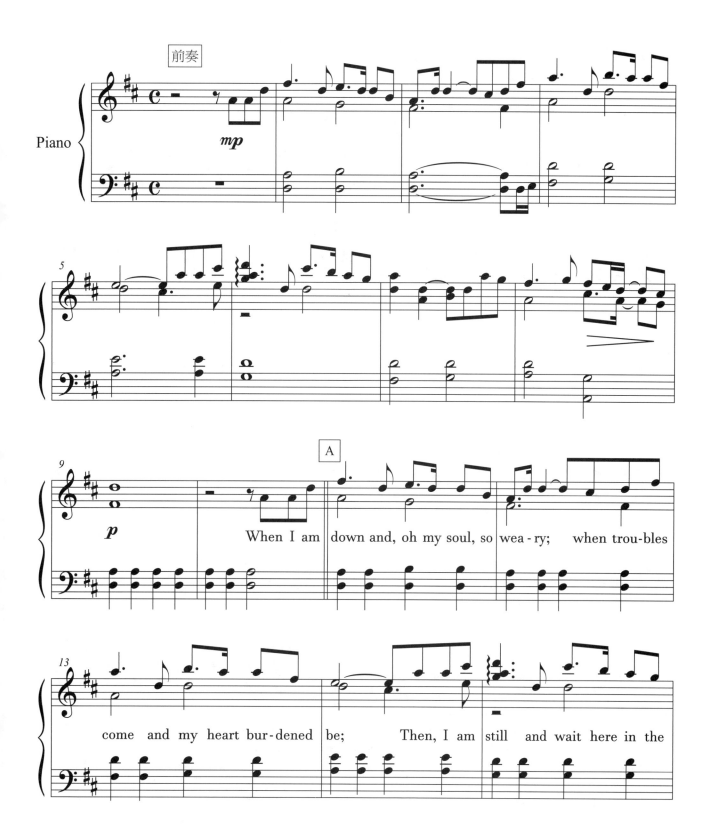

When I am down and, oh my soul, so wea-ry; when trou-bles come and my heart bur-dened be; Then, I am still and wait here in the

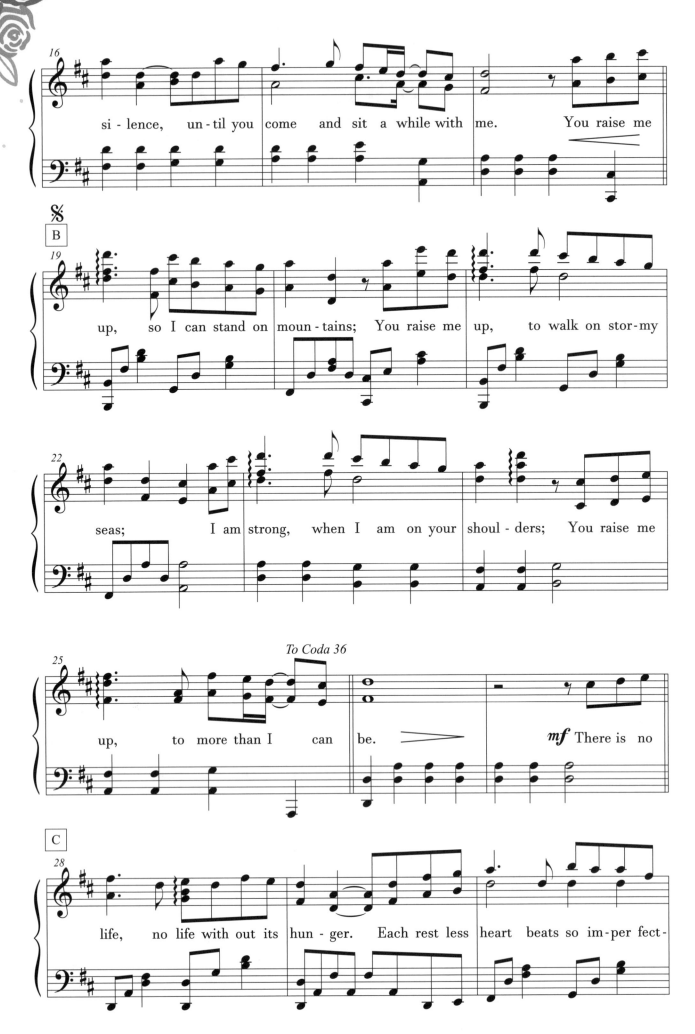

si - lence, un-til you come and sit a while with me. You raise me up, so I can stand on moun-tains; You raise me up, to walk on stor-my seas; I am strong, when I am on your shoul-ders; You raise me up, to more than I can be. *mf* There is no life, no life with out its hun - ger. Each rest less heart beats so im-per fect-

To Coda 36

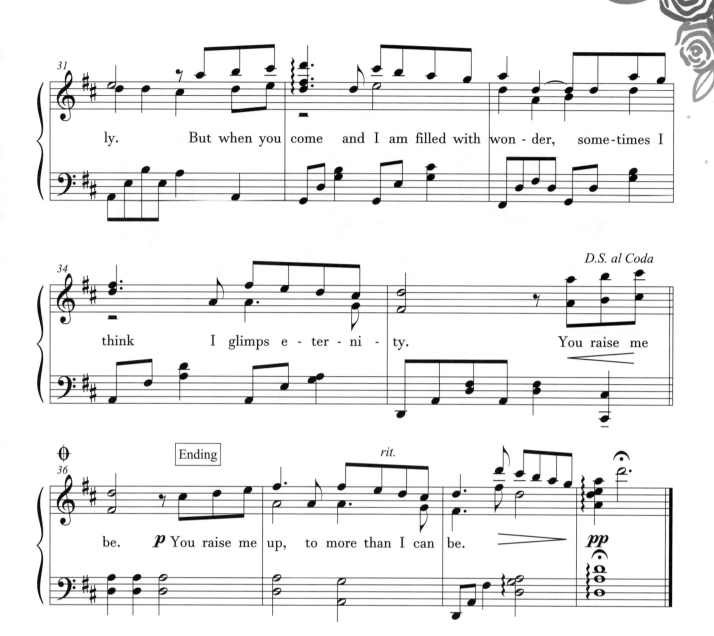

ly. But when you come and I am filled with won - der, some-times I

D.S. al Coda

think I glimps e - ter - ni - ty. You raise me

Ending

rit.

be. *p* You raise me up, to more than I can be. *pp*

交換了婚戒、彼此宣誓「我願意」之後，攜手退場的新人，身分已不同於以往各自獨立的O先生、X小姐，而是密不可分的O先生與O太太了。

本單元選錄了兩首曲子，分別是大家耳熟能詳的孟德爾頌〈婚禮進行曲〉，以及丹麥作曲家Jacob Gade的探戈風名作〈Jalousie〉。

婚禮進行曲
Wedding March

即使對孟德爾頌再陌生，也一定聽過他為《仲夏夜之夢》寫的〈婚禮進行曲〉（Wedding March）。相較於華格納〈婚禮合唱〉多用於新娘進場，孟德爾頌的〈婚禮進行曲〉則多作為禮成後、新娘新郎退場的配樂。

1827年，《仲夏夜之夢》序曲在波蘭首演。那年，孟德爾頌年方十八，為了在音樂會上露臉，他冒著暴風雪，趕了130公里的路。《仲夏夜之夢》以莎翁劇本為創作基礎，儘管早早便寫好了序曲，卻一直耽擱到孟德爾頌33歲，才在普魯士王委託下完稿。《仲夏夜之夢》描寫「神間」、「貴族」、「凡間」三組不同時空的人物，展開一場以愛為名的大亂鬥，最後仙王施展魔法，將剪不斷、理還亂的過程變成一場「仲夏夜之夢」，並讓有情人終成眷屬，皆大歡喜。其中最膾炙人口的〈婚禮進行曲〉，是穿插在戲劇第四、第五幕之間的間奏曲。

平心而論，孟德爾頌〈婚禮進行曲〉並不好彈。本書盡可能刪減重複的和聲，簡化D段和E段的記譜方式，將原本的二聲部與旋律結合，期望讓每位婚禮伴奏可以更快上手。

若生在廿一世紀，孟德爾頌肯定是單身女性夢寐以求的白馬王子。

他是銀行家與名媛的結晶，銜著金湯匙出生，有個好名字Felix，意謂「幸福、快樂」；他自幼修習多種語言和才藝，連大思想家哥德都對他青睞有加，與他結為忘年之交。

他11歲會作曲，被譽為19世紀的莫札特；29歲和小十歲的妻子結婚，育有五名子女。比起絕大多數苦哈哈的音樂家，孟德爾頌好命得令人眼紅。

身為浪漫樂派的代表，孟德爾頌悠揚流暢的樂風，不難想像他本人形象定是溫文爾雅。然而，他根據舊約聖經中「烈火先知」的故事所創作的神劇《以利亞》，卻又透露了他性格中嫉惡如仇、激進狂熱的一面。為了捍衛他信仰的古典樂理，他也毫不留情地譏諷諸如華格納等先進派作曲家。儘管家境優渥，他也不願當個飽食終日、無所用心的紈袴子弟；相反地，他是一名不惜為了理想遊走奔波的實踐家。

1829年，年方20的孟德爾頌不理會樂壇權威人士的撻伐，親自指揮演出音樂之父巴哈（J.S.Bach）的《馬太受難曲》（Matthew Passion）。這是巴哈死後79年，首次有人公開演出巴哈作品；多虧孟德爾頌獨具慧眼且力排眾議，人們才重新注意巴哈，巴哈的音樂也開始在世界各地被聽見。

1842年，孟德爾頌在薩克森王贊助下，與舒曼合力創辦了萊比錫音樂學校，並擔任首屆校長。此後，孟德爾頌常遊走於英、德各國，堪稱繼韓德爾之後，最受英國人喜愛的德國作曲家。但也是勤奮的工作態度，造成他年紀輕輕便積勞成疾，加上心愛的姊姊芬妮去世，帶來重大打擊，38歲，他便因腦溢血而撒手人寰。

Jalousie

〈Jalousie〉（嫉妒）是一首情感鮮明、風格強烈的探戈曲。

探戈音樂十九世紀末發源於阿根廷，融合拉丁美洲的熱情、西班牙的華麗和猶太吉普賽的隨興，廣受歐洲上流社會喜愛。

〈Jalousie〉的作者Jacob Gade是丹麥人，1879年出生。儘管生長在祥和充滿童話風的北歐，受到戰時社會風氣的影響，也能寫就中產階級在酒館舞廳社交娛樂時愛聽的音樂。

1925年，擔任電影院管絃樂團團長的Jacob Gade，為一齣默劇寫下〈Jalousie〉，以吉普賽探戈節奏為基礎，構成兩大樂段：首段的D小調主題和次段的D大調歌吟，一問世即廣受喜愛，作詞家Vera Bloom先為此曲填上英文歌詞，隨後又被翻譯成多國語言。此曲也陸續被選錄為多部電影的配樂，包括影歌雙棲巨星法蘭克‧辛納屈主演的《起錨》（1945）、性格男星亨佛利‧鮑嘉的作品《衝突》（1945）、改編自推理女作家阿嘉莎‧克莉絲蒂名著的《尼羅河上的慘案》（1978），以及強尼戴普2000年推出的《縱情四海》。

Jacob Gade自稱，他創作這首曲子的靈感，源自一則羶色腥的社會新聞；因愛而生妒的意念在他腦海揮之不去，促使他寫下了煽情惹火的〈Jalousie〉。

放眼眾多樂風，最煽情惹火的非「探戈」（Tango）莫屬。探戈的由來眾說紛紜，較為人採信的是起源於阿根廷，但今日我們聽見的探戈音樂，其實也揉合了非洲、佛朗明哥和義大利樂舞的元素。阿根廷有句俗語：「阿根廷什麼都可以變，唯有探戈不能變！」可見探戈文化之於阿根廷的重要性。

據說探戈本為情人間的秘密舞蹈，因此男士必須佩帶短刀（現在已取消了佩刀的傳統），神情嚴肅且不時東張西望，一副怕被人發現的模樣；同時又要放送剛毅果斷、雖千萬人吾往矣的風流電波，勾引偷情的對象。

感謝有「探戈教父」美譽的阿根廷作曲家皮亞佐拉大力推動，將探戈音樂從酒樓、妓院等社會基層流傳的靡靡之音，扶正為能登大雅之堂的近代正統樂風之一。

筆者曾在一對新人二度上台時演奏〈Jalousie〉，新郎將新娘攔腰一個公主抱，以輕快的舞步進場，獲得滿堂喝采。在婚禮上，倘若新人本身雅好舞蹈，或想邀請在場嘉賓起身共舞，探戈不失為大膽展現男歡女愛的絕妙選擇喔。

婚禮進行曲
－Wedding March－

曲：孟德爾頌（Felix Mendelssohn）

Piano

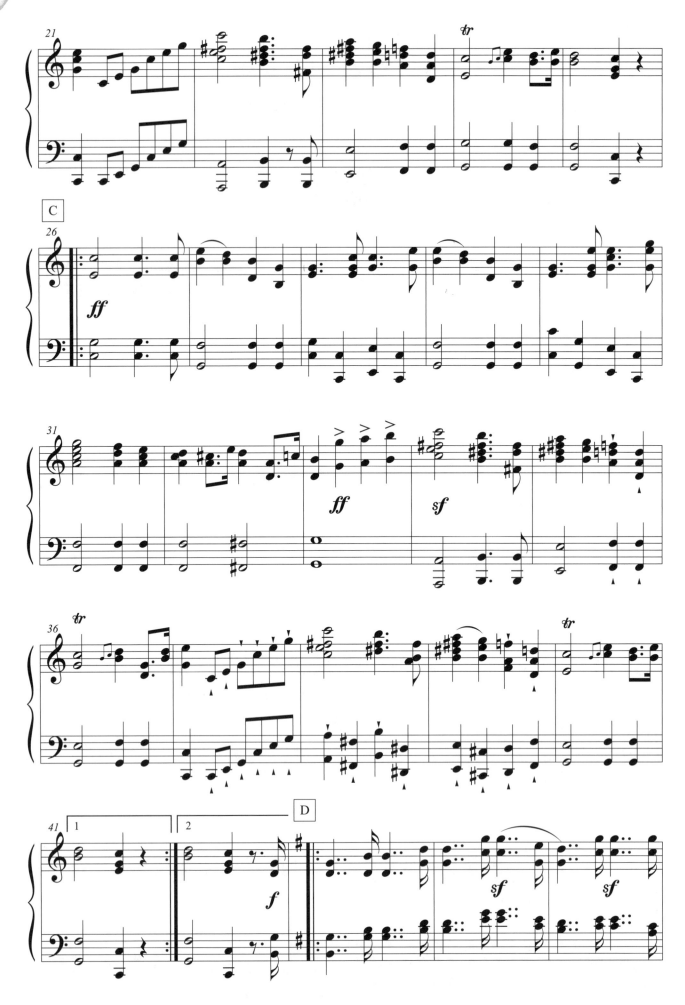

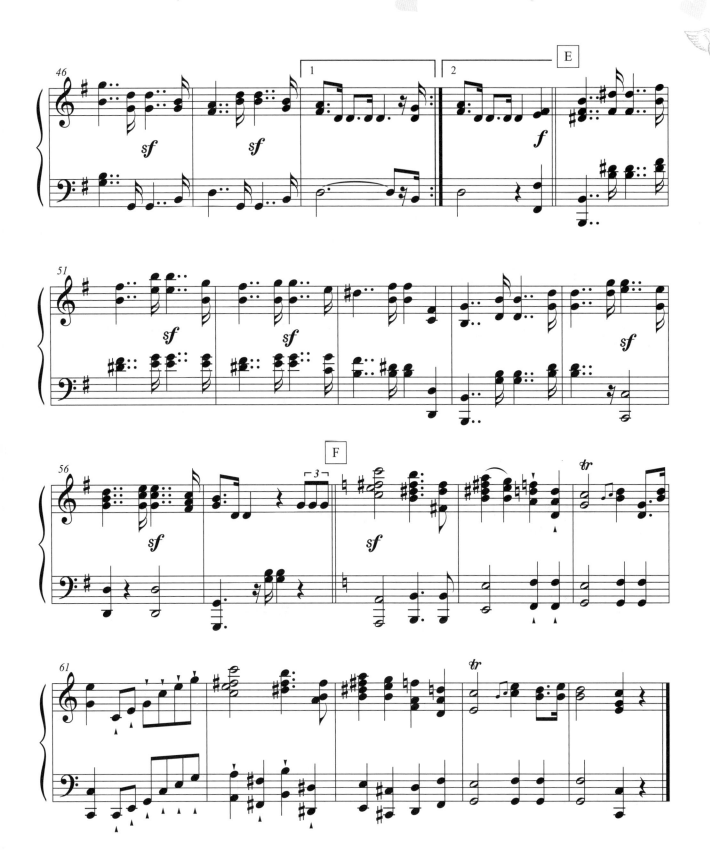

Jalousie

曲：雅各·加德（Jacob Gade）

Part 8 婚宴會場

熱鬧的婚宴，新人總要以幾套不同的禮服和造型重新登場，展現出最美麗的面貌。這天不只是新人生命中重要的派對，也是睽違已久的親朋好友齊聚一堂、更新近況的甜美時光。大夥兒聊得起勁、酒酣耳熱之際，當然也少不了應景的音樂來陪襯。

You Are My Everything
韓劇《太陽的後裔》插曲

隨著科技普及，幾乎每一場婚宴，都會穿插新郎新娘成長與相識過程的珍貴留影。紅極一時的韓劇《太陽的後裔》中抒情又不失分量的插曲〈You Are My Everything〉，頗適合用作播放投影片時的配樂。

韓劇《太陽的後裔》是描述特戰隊長劉時鎮（宋仲基飾）、戰地醫生姜暮煙（宋慧喬飾）、海外派遣部隊軍醫官尹明珠（金智媛飾）和特戰隊副隊長徐大英（晉久飾）四名男女之間的愛情故事。經歷了戰亂中的生離死別和政治的磨難，最後有情人克服重重考驗終成眷屬。據說編劇原本打算營造悲劇結局，但為了迎合追劇觀眾的期待，還是決定轉悲為喜。

由於《太陽的後裔》是電影公司投資的劇集，拍攝預算和規格得以大幅拉高，從演員、取景、道具到畫面的設計，都比照電影水準，難怪每個鏡頭都賞心悅目，也讓此劇榮獲第52屆百想藝術大賞電視部門大獎。

本書收錄的版本將調性簡化成一個降記號的F大調，結構不難，許多樂句的音形也相當類似。稍具挑戰的部分，大概是細碎的十六分音符偏多，盡可能俐落準確，踏瓣不需要踩得太滿，以免左手和聲聽起來一團模糊。

今天你要嫁給我

2006年，陶喆出版《太美麗》專輯，其中收錄了一首流行度和甜蜜度兼備的男女對唱情歌〈今天你要嫁給我〉，曲風揉合陶喆擅長的R&B節奏及和聲、饒舌誓詞，尾奏更借用了孟德爾頌的〈結婚進行曲〉，並邀來天后級女歌手蔡依林合唱。這也是陶喆第一次跟女歌手合作。

2014年，陶喆耗資六百萬台幣，在台北文華東方酒店舉行盛大婚禮，迎娶小他十六歲的五金行千金，現場星光熠熠、冠蓋雲集。

當然，貴氣的婚禮並非幸福的保證。許多名人辦喜宴光鮮一時，羨煞天下情侶，恩愛沒幾年，便因家暴、外遇對簿公堂，最親密的愛人成了仇人，令人不勝唏噓。無論婚禮採用了何種儀式，唯有恆久真心相待，彼此接納、幫補對方的不足，才能維繫一生一世。

你被寫在我的歌裡

2004年正式成軍的「蘇打綠」，堪稱華語流行歌壇文青樂團代表。團名由來是樂團想做的音樂，便彷彿蘇打水一般洋溢著舒爽沁脾的氣泡，加上主唱青峰喜歡「綠」這個字，遂將兩者結合。十餘年來，蘇打綠經歷了許多分分合合、風風雨雨，同時也獲獎無數，足跡踏遍全球各大城市。

2016年，蘇打綠《冬未了》專輯囊括金曲獎八個獎項，並奪下最佳作詞人、最佳編曲人、最佳專輯製作人、最佳樂團、最佳國語專輯五項大獎。頒獎典禮後，製作人宣布蘇打綠休團三年，讓團員各自追求自己的夢想。

〈你被寫在我的歌裡〉是蘇打綠2011年的作品，收錄在《你在煩惱什麼》專輯，由青峰一手包辦詞曲，邀來Ella陳嘉樺對唱。編曲簡潔乾淨，回歸「小清新」風格，鼓勵大家誠實面對自己內心深處最私密的情感，找回相愛的初衷。MV導演陳映之布置了一顆懸掛星球，搭配俏皮的微笑小屋，表達出小兒女談戀愛有笑有鬧的甜蜜愉悅。

兩個升記號的D大調，本就洋溢著明亮的陽光。第二段間奏的旋律有許多小音符，音域跨幅也較大，需要多點練習。

愛這首歌

由視障歌手蕭煌奇作曲、演唱的〈愛這首歌〉，收錄在2007年發行的第二張台語專輯《真情歌》。本專輯也讓他榮獲隔年金曲獎最佳台語專輯和最佳台語男歌手雙料獎項。

蕭煌奇出生時便因先天性白內障而全盲，四歲時動了手術進步為弱視，偏偏又在十五歲時因用眼過度而再度失明。

儘管無法看到常人的世界，蕭煌奇卻精通柔道、薩克斯風、歌唱以及詞曲創作，並帶著自組的樂團唱遍盲童學校和監獄，堪稱文武雙全又關懷社會的全方位才子。透過實力派歌手黃小琥穿針引線，蕭煌奇正式進入歌壇，2002年發行首張創作專輯《你是我的眼》，便受到馬英九和成龍高度肯定，雙雙為他站台，隔年便入圍金曲獎最佳國語男歌手和最佳作詞人。

〈愛這首歌〉清新脫俗的鋼琴和管絃樂編曲，不帶一絲台語歌曲的風塵味，歌詞也委婉誠摯地道出愛的滋味，無論是現場播放或演唱，都能營造高度甜蜜的氛圍。

You Are My Everything

－韓劇《太陽的後裔》插曲－

詞、曲、唱：Gummy

OP：Fujipacific Music Korea Inc.

今天你要嫁給我

詞：陶喆、娃娃　曲：陶喆　唱：陶喆、蔡依林

OP：NEW CHINESE SONGS PUBLISHING LTD.

春暖的花開　帶走　冬天的感傷
夏日的熱情　打動　春天的懶散

微風吹來浪漫的氣　息　每一首情歌忽然充
陽光照耀美滿的家　庭　每一首情歌都會勾

137

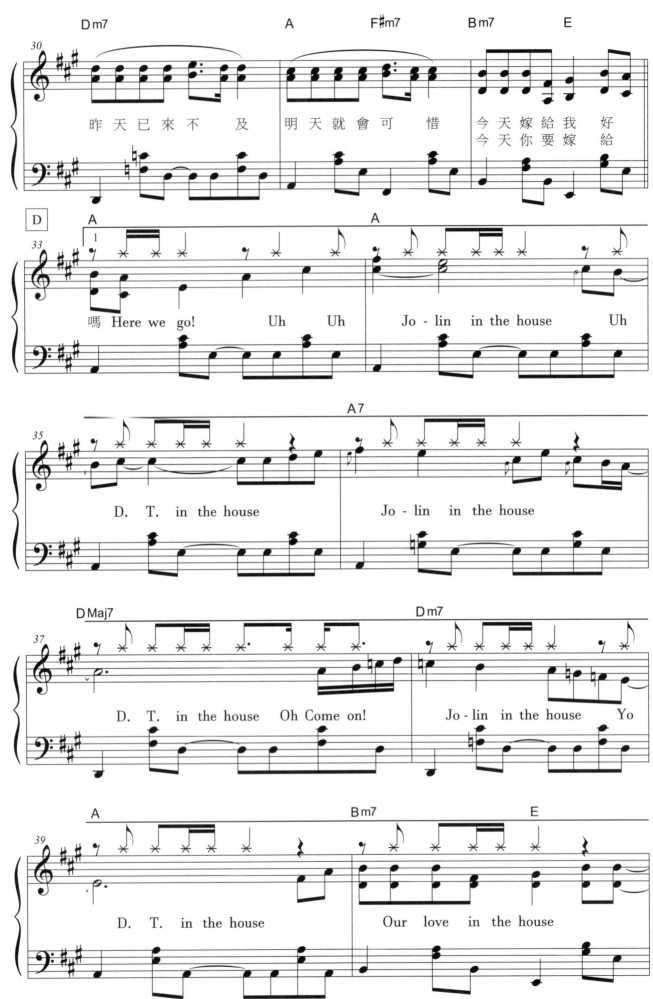

昨天已來不及　明天就會可惜　今天嫁給我好
　　　　　　　　　　　　　　　今天你要嫁給

嗎 Here we go!　Uh　Uh　Jo - lin　in the house　Uh

D. T.　in the house　　　Jo - lin　in the house

D. T.　in the house　Oh Come on!　Jo - lin in the house　Yo

D. T.　in the house　　　Our　love　in the house

138

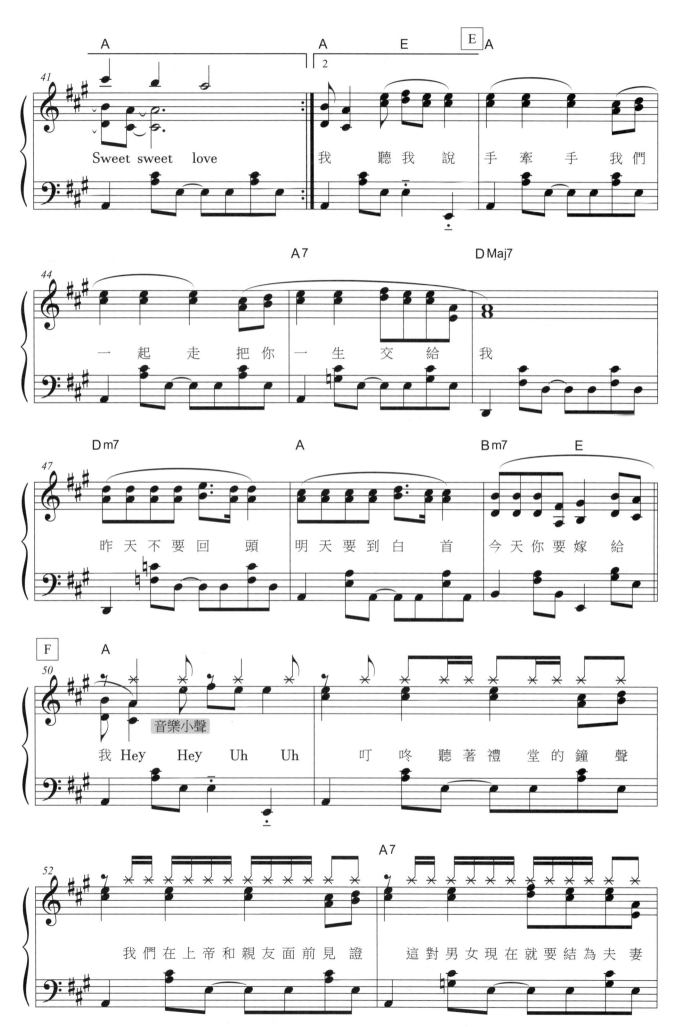

139

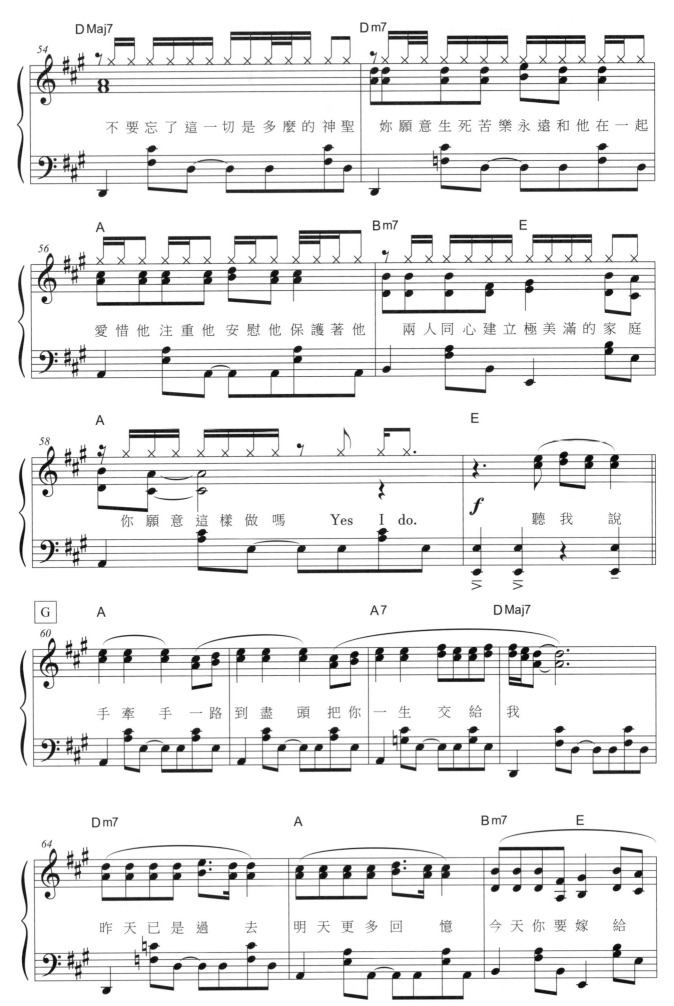

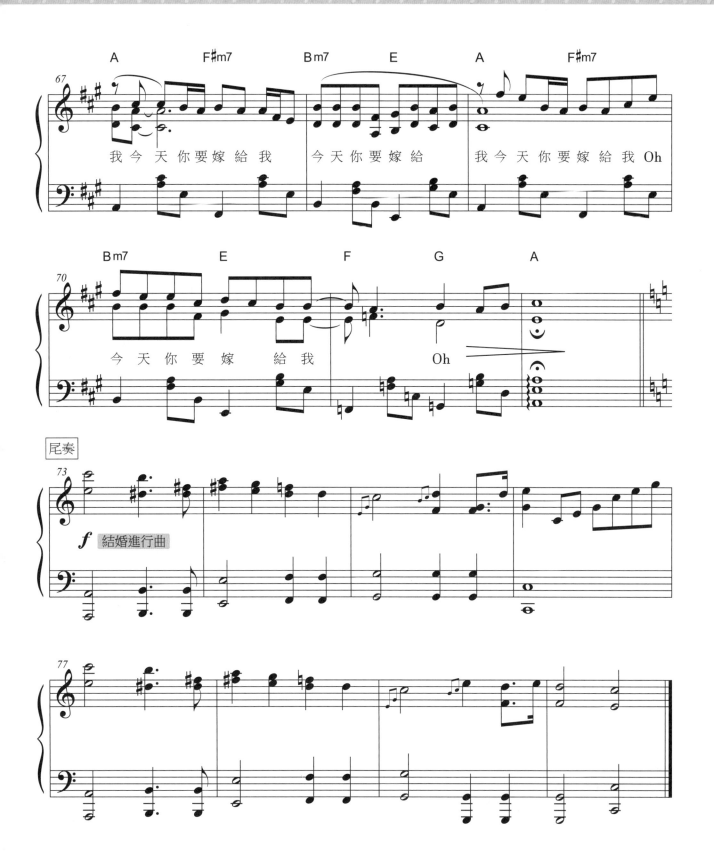

你被寫在我的歌裡

詞：青峰　曲：青峰　唱：青峰、Ella

OP：UNIVERSAL MUSIC PUBLISHING LTD TAIWAN

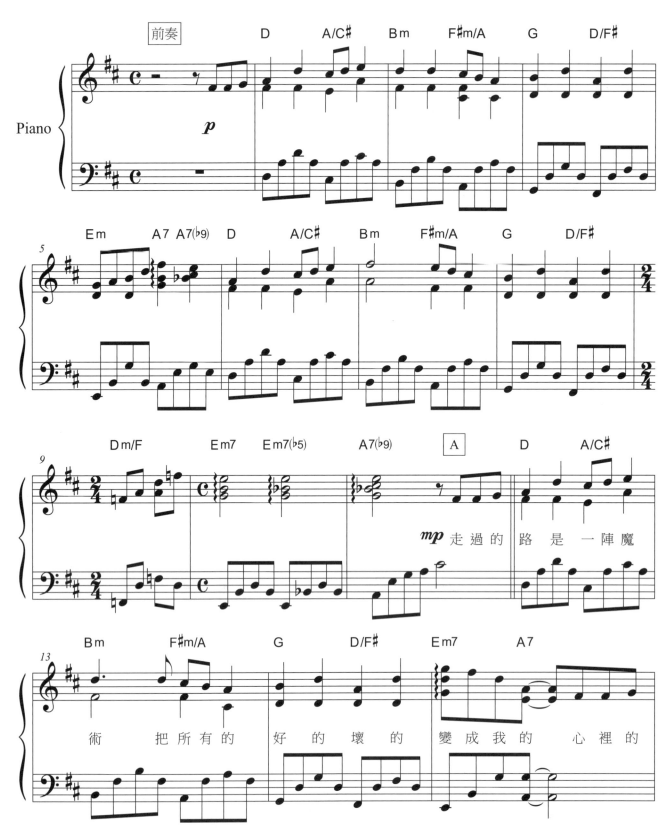

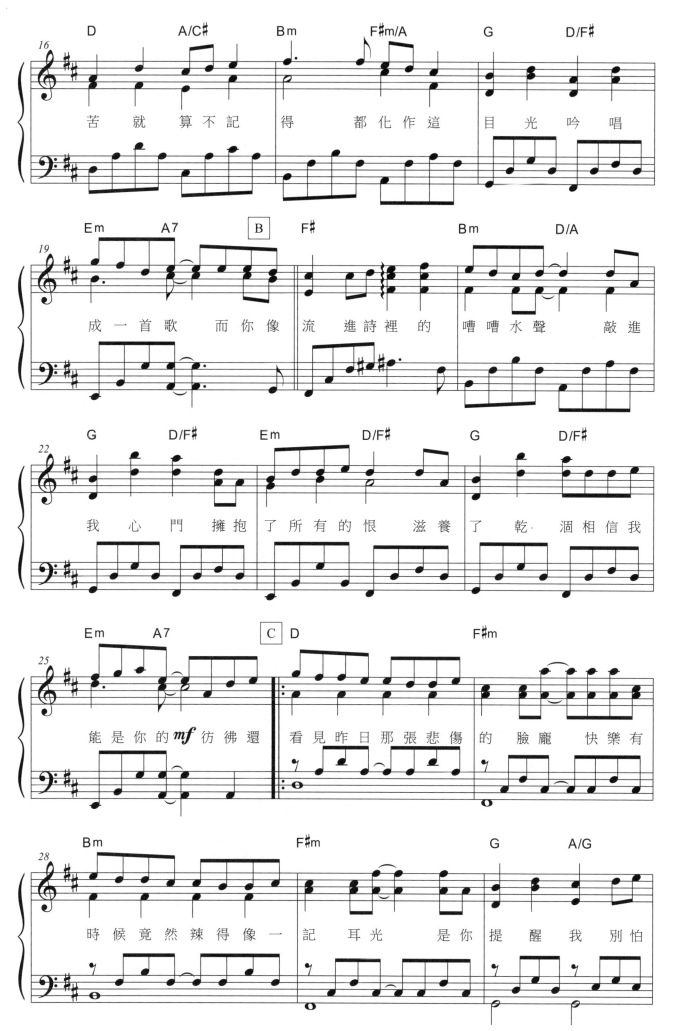

143

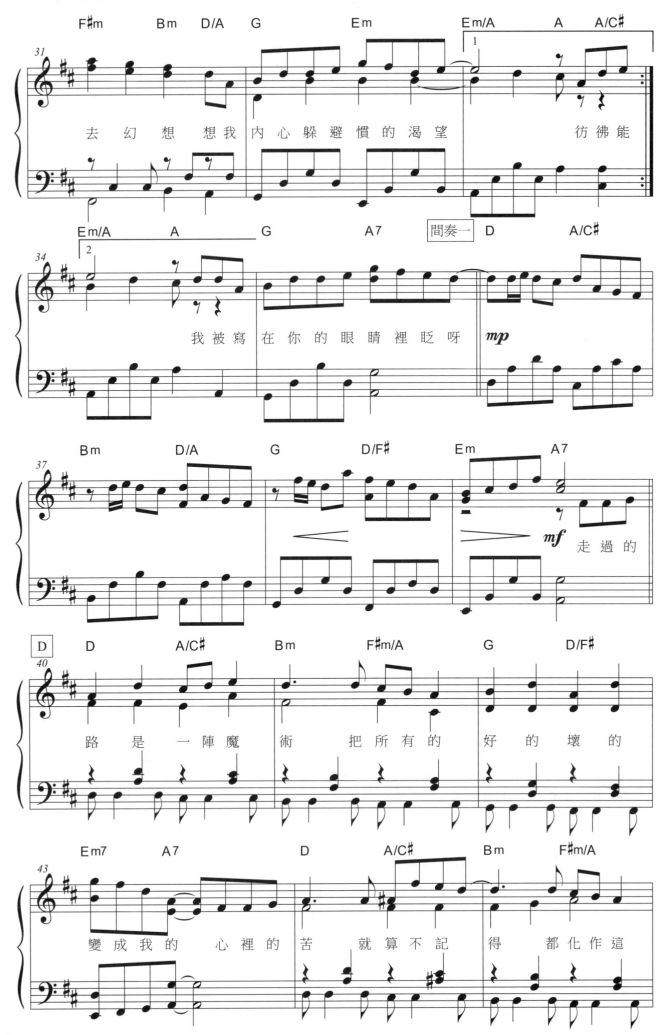

去 幻 想 想 我 內 心 躲 避 慣 的 渴 望　　　彷 彿 能

我 被 寫 在 你 的 眼 睛 裡 眨 呀

走 過 的

路 是 一 陣 魔 術 把 所 有 的 好 的 壞 的

變 成 我 的 心 裡 的 苦 就 算 不 記 得 都 化 作 這

144

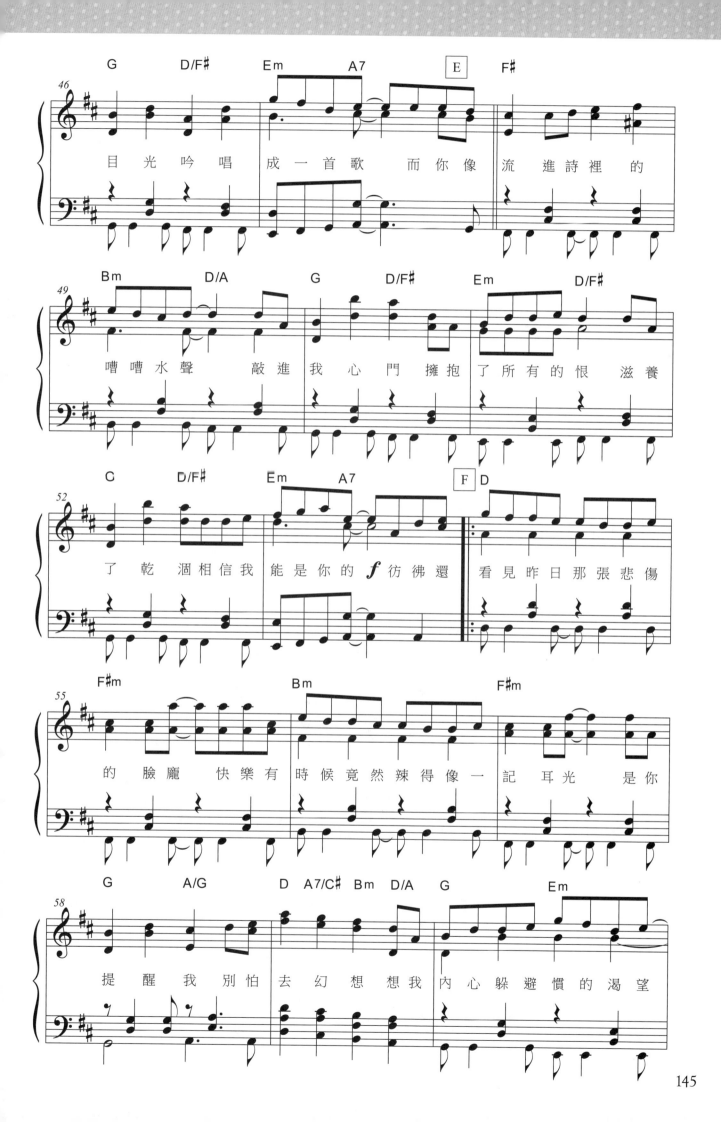

145

愛這首歌

詞：胡如虹　曲：蕭煌奇　唱：蕭煌奇

OP：Warner / Chappell Music Taiwan Ltd.

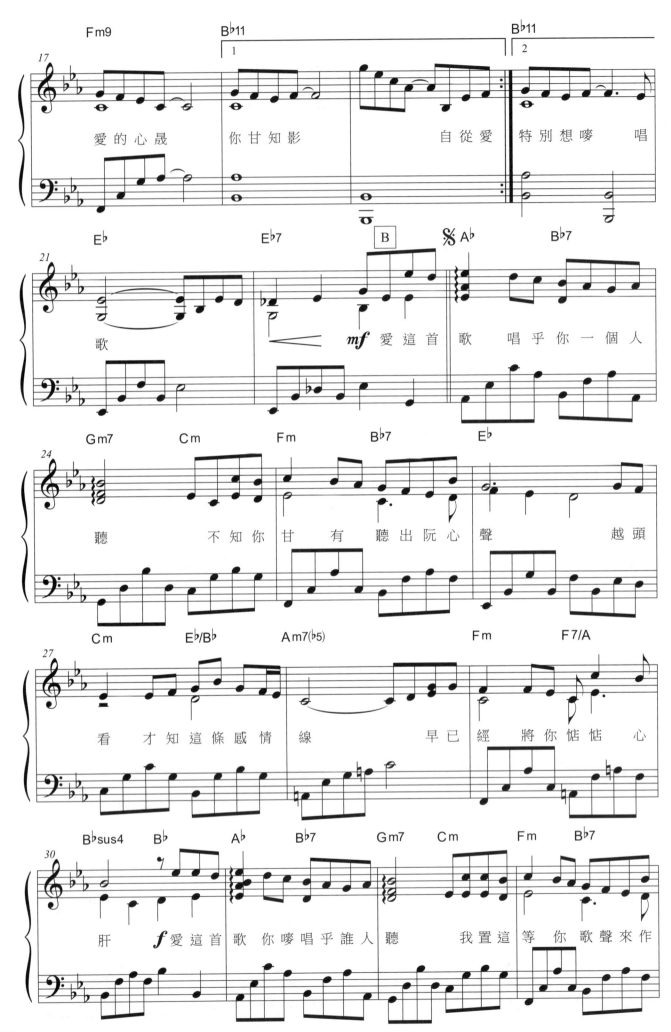

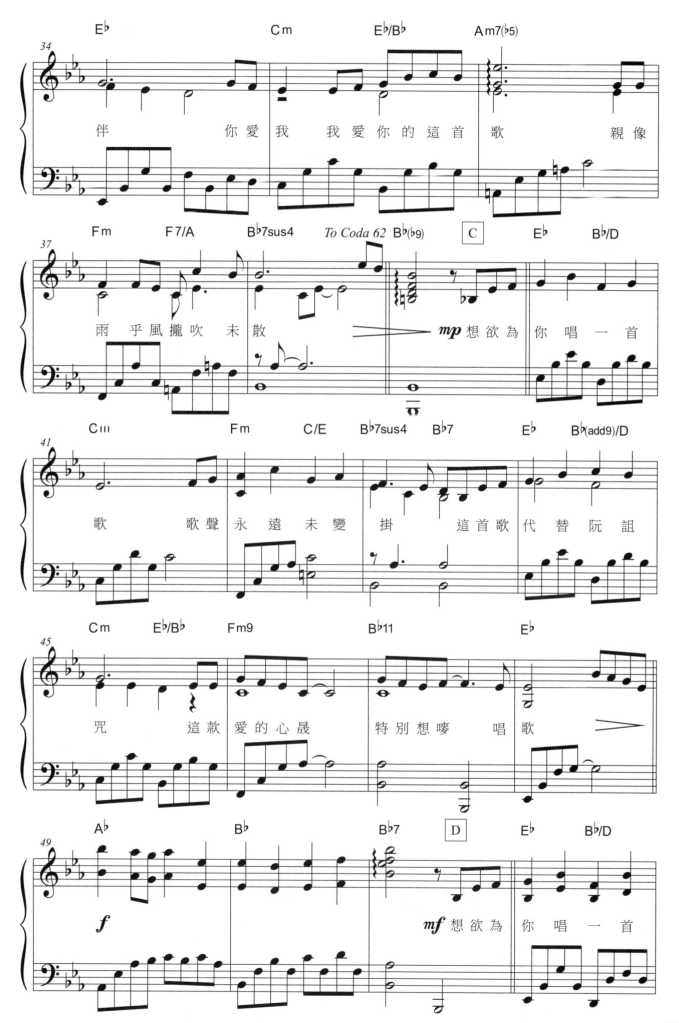

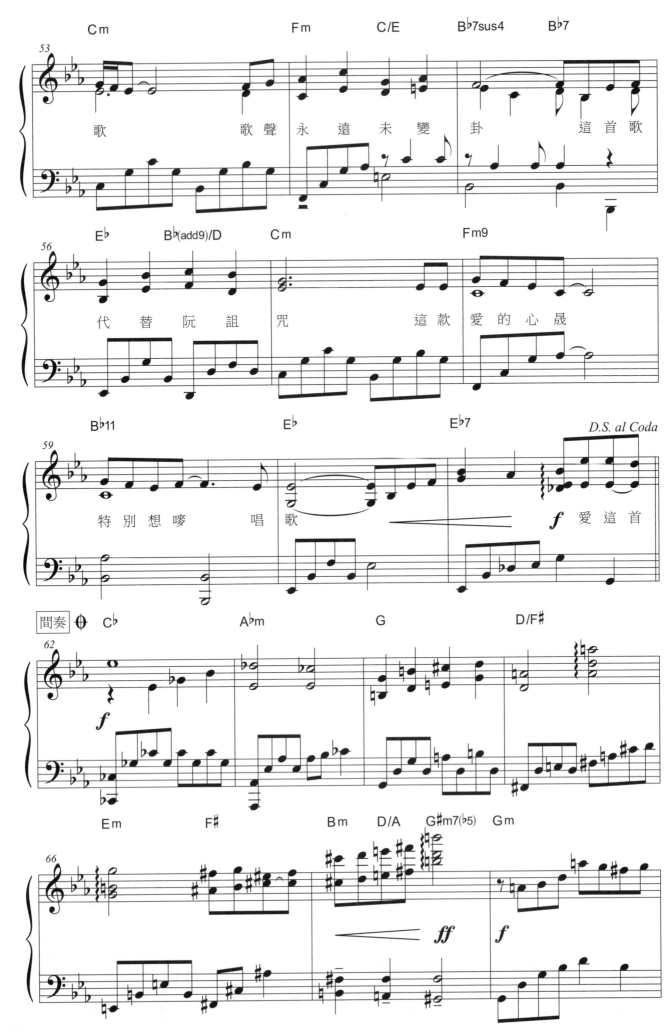

歌　　　歌聲永遠未變卦　　這首歌

代替阮詛咒　　這款愛的心晟

特別想嘮　唱歌　　　　　　　　　愛這首

間奏　Cb

152

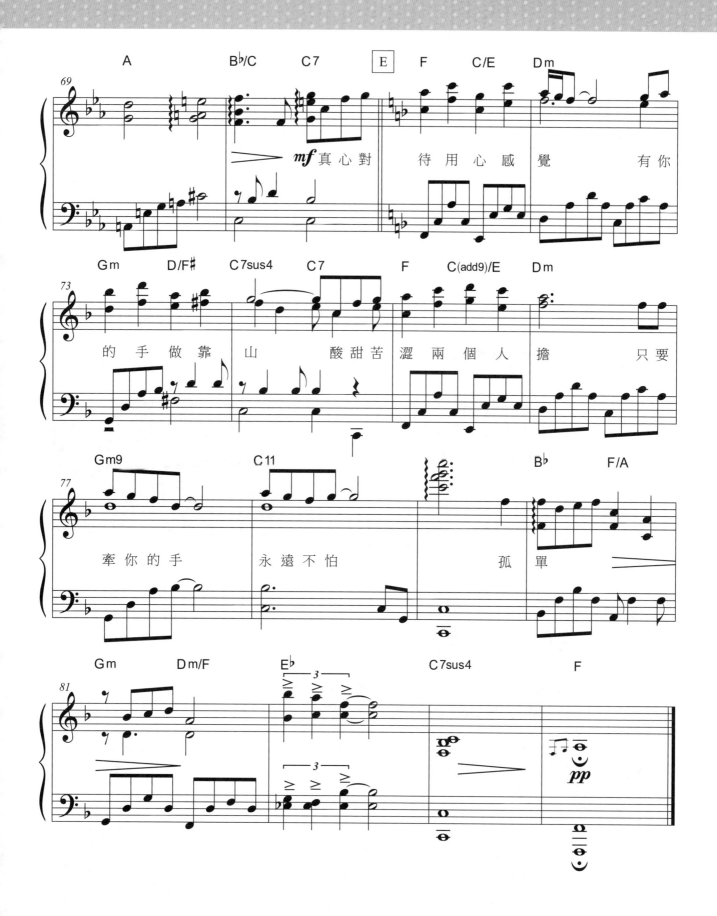

鋼琴和弦百科
Piano Chord Encyclopedia

音樂理論：漸進式教學，深入淺出瞭解各式和弦
和弦方程式：各式和弦組合一目了然
應用練習題：加深記憶能舉一反三
常用和弦總表：五線譜搭配鍵盤，和弦彈奏更清楚

—— 麥書文化編輯部

定價200元

從古典名曲 學流行鋼琴 彈奏技巧

從古典名曲 學流行鋼琴 彈奏技巧

蟻稚勻 編著

麥書文化

內容簡介！

全書以C大調改編，初學者可以簡單上手

本書樂譜採鋼琴左右手五線譜型式。

樂譜加註和弦名稱，解析古典名曲

與流行伴奏間的和聲關係。

從古典鋼琴名曲中，學會6大

基本流行鋼琴伴奏型態！

樂曲示範QR Code，

隨掃即看。

定價：
320元

蟻稚勻 編著

郵政劃撥存款收據 注意事項

一、本收據請詳加核對並妥為保管，以便日後查考。

二、如欲查詢存款入帳詳情時，請檢附本收據及已填安之查詢函向各連線郵局辦理。

三、本收據各項金額、數字係機器印製，如非機器列印或經塗改或無收款郵局收訖章者無效。

請寄款人注意

一、帳號、戶名及寄款人姓名通訊處各欄請詳細填明，以免誤寄；抵付票據之存款，務請於交換前一天存入。

二、每筆存款至少須在新台幣十五元以上，且限填至元位為止。

三、倘金額塗改時請更換存款單重新填寫。

四、本存款單不得黏貼或附寄任何文件。

五、本存款金額業經電腦登帳後，不得申請駁回。

六、本存款單備供電腦影像處理，請以正楷工整書寫並請勿折疊。帳戶如需自印存款單，各欄文字及規格必須與本單完全相符；如有不符，各局應婉請寄款人更換郵局印製之存款單填寫，以利處理。

七、本存款單帳號及金額欄請以阿拉伯數字書寫。

八、帳戶本人在「付款局」所在直轄市或縣（市）以外之行政區域存款，需由帳戶內扣收手續費。

交易代號：0501、0502現金存款 0503票據存款 2212劃撥票據託收

本聯由儲匯處存查 保管五年

編　　著　朱怡潔
鋼琴編曲　朱怡潔

封面設計　葉兆文
美術編輯　范韶芸、呂欣純
譜面輸出　林怡君
校　　對　朱怡潔、吳怡慧、陳珈云、林婉婷

發　　行　麥書國際文化事業有限公司
　　　　　Vision Quest Publishing International Co., Ltd.
地　　址　10647 台北市羅斯福路三段325號4F-2
　　　　　4F.-2 No.325, Sec. 3, Roosevelt Rd.,
　　　　　Da'an Dist., Taipei City 106, Taiwan（R.O.C.）
電　　話　886-2-23636166 · 886-2-23659859
傳　　真　886-2-23627353

郵政劃撥　17694713
戶　　名　麥書國際文化事業有限公司

http://www.musicmusic.com.tw
E-mail：vision.quest@msa.hinet.net
中華民國 111 年 6 月 二版

◎ 本書所附加的教學影音QR Code，若遇連結失效或無法正常開啟等情形，
　請與本公司聯繫反應，我們將提供正確連結給您，謝謝。